WILD LANDSCAPE OF THE ISLAND

CONTENTS

TEXT by 張　鐵志

EDITOR'S NOTE

一場重建

島嶼認同

的

美學革命

要真正了解吳書原，可以去他的辦公室。

這位熱愛自然的設計師選擇在非常市井的萬華老街區，建立他的革命基地，並經常穿著拖鞋在附近溜達。他也常穿著拖鞋上七星山。從這個人的日常，就可以探知他作品風格的源頭：一種野性的生命力。

這個世紀，是台灣重建自我認同，重新學習何謂風格和美學的時代。但許多的「風格」與「美學」只是複製貼上，是人云亦云，缺乏思考與創造，尤其是缺乏美學與背後文化的對話。

吳書原與太研的作品宛如一陣強勁的野風刮進了這個時代，吹垮了許多陳舊的習慣，帶進了嶄新的思考方式。不論是公共空間、藝文與商業場域，或者豪宅建設，太研成為一種簽名，並且宣告著——台灣的景觀設計不應該是日式的或英式的，而是要建立在島嶼生態的獨特性之上，是根基於研究與摸索後建立的自信。於是，這不只是一場美學革命，更是關於我們是誰的追問，是身份認同的重塑。

這是 VERSE Books「創作者」系列的第一輯。我們很榮幸可以編輯與製作太研十周年作品集，探索一場十年的美學革命，紀錄新景觀的各種現場，並且和書原與許多思想者一起對話空間與美學的可能。

期待這本書不是總結，而是燃燒起更多改變的引信。

小 ——————— 序

FOREWORD

再野性化（RE-WILDING)
的領路人

TEXT
by

詹　偉雄

…[W]e are human in good part because of the particular way we affiliate with other organisms. They are the matrix in which the human mind originated and is permanently rooted, and they offer the challenge and freedom innately sought. To the extent that each person can feel like a naturalist, the old excitement of the untrammeled world will be regained. I offer this as a formula of re-enchantment to invigorate poetry and myth: mysterious and little known organisms live within walking distance of where you sit. Splendor awaits in minute proportions.

我們之所以是人類，很大程度上是因為能與其它生物體建立特殊聯繫方式。它們是人類思想起源、紮根的母體，它們提供了我們天賦裡所渴望追求的挑戰和自由。只要每個人能感覺到自己成為一位博物學家，那麼狂野世界的古老興奮就會重新出現。我提議將它作為一種重新著魅的配方，來鼓舞詩歌和神話：神秘和鮮為人知的生物，就活在你所坐之處的步行距離內。 輝煌，置身於微小的事物中。

————Edward O. Wilson, Biophilia, 1984, p.139

認識書原和他所設計的花園，是我中年以後，一連串「自然撞擊」的經驗之一。

這事件的起頭是 2012 年，我退休離開職場，去到了冰島，那是一個土地面積比台灣大近三倍，總人口卻不及一個基隆市的國家。旅行的初衷是想體驗「無人之境」的滋味（畢竟台灣和亞洲人口太密集了，如刺蝟般摩肩擦踵，想著都痛），飛機著陸北國，果真是遇見野放的羊隻機率比人還高，但未預期的是，因為少了人的干擾，所以更加真切地「閱讀」了自然，說是真切，也就是用了刻意放大的眼睛、更長的時間、加入了觸覺和聽覺，海枯石爛地——來瞄準、度量、考究身邊的自然。

譬如說：腳下無處不在、柔軟無比的苔蘚（因為遍地火山熔岩，只有具備氣根的苔蘚能繁殖蔓延），所創造出的無限綿延地平線（冰島人說：迷路了？只要站起身來，就看到路了）；又譬如說：從遠處永凍冰原之冰河唇墜下的融冰，抓一片在手中，想像它在幾十萬年前就凍結了（那時非洲的露西站起來走路了嗎？），直到我們面前這一刻，冰晶才劃開了它的生命史，變成了斜陽下剔透的水；再譬如，冰島的動、植物種類都極其稀少，因此，偶一出現的牠們與背景中浩大的地質量體（火山、冰河、瀑布、峽谷、斷崖……）一比，就牽動了觀看者生命哲學中那發出閃電的一刻──原來我們真的只是地球史的無名過客，那些在都市生活裡的自我中心主義，果真不過是時空中一、兩顆微不足道、六立方體結構的塵埃而已。

第二次的撞擊是在 2015 年耶誕節的紐約，和幾位朋友來到這裡考察博物館營運，除了主日標群，還去看了麥迪遜花園廣場的 NBA 尼克隊球賽，在地人推薦：你們該去看看開幕沒多久的高架公園（High Lane）。這一年的冬天，紐約氣溫居然高達攝氏 23 度，洛克斐勒中心前的露天冰宮仍然萬頭鑽動，穿著短袖 T 恤滑冰的紅男綠女成了奇景，隔一天，我們來到了高架公園西 30 街的北入口，往南一路，預計在末端接上位於 Gansevoort 街與哈德遜河岸間、由義大利建築師倫佐・皮雅諾（Renzo Piano）設計的惠特尼美術館迎賓陸橋，全長 2.3 公里。

高架公園有一小段歷史，原本它是一段高架鐵路路橋，連結紐約肉品包裝市場進出的商貨貿易，興建於 1934 年，二次戰後，鐵路貨運被卡車陸運取代，1980 年運線正式關閉。有鑒於拆除費用高昂，因此所有權人放著擺爛，自此雜草叢生、野生動物群聚，活生生地，在紐約下城區雀爾西地盤的上空，創造了一片荒野地帶。上世紀末，一群周邊保育人士組織了社團，號召市政府將之歸劃為荒野公園，時任市長朱里安尼百般推託，直到富翁市長彭博繼任才拍板定案，2004 年開工，2009 首度開放第一期，我們造訪之時，已是它第三期工程做完，全線通行之際。

對紐約人來說，高架公園是一樁引以為傲的都市更新案，它有方方面面可以說嘴，例如它與周邊商業開發無縫銜接，創造了相較於兩個街區外地價的兩倍差幅，又或者它創造了一道立體的嬉遊廊道，調劑了高度緊張的大都會生活，但於我這一名無所事事的觀光客，公園裡由荷蘭園藝景觀師皮特・奧多夫（Piet Oudolf）設計的自然主義式花園，才真正讓我眼界大開。怎麼說呢？我們來到高架公園，仍然可看到廢棄的鐵軌，而植栽就從枕木的縫隙中長出來；許多人造的平鋪面上，草地是主角，但沒有鮮豔的花朵（即使是暖冬，但稍早入秋的霜降已然帶走它們的光彩），卻有不少多年生草本植物的種子頭，十分奪目，即便都已經枯黑了，但其如皇冠般的軀骸，仍搖曳在光影中，輝映著大片有刀刃般長葉的芒草；有一些樺樹和山茱萸的木本植物，種植在與周邊建築相連的轉角，放大了樹林或森林的形體感⋯⋯總而言之，我體驗了一座極度荒野感的植被環境，但舉目四望，盡是霓虹燈樓──這居然是紐約市中心。

然而第一次接觸到書原的設計作品，是在 2017 年，陽明山的美軍俱樂部的園藝景觀設計案。聽說新裝修的俱樂部改闢成有黑膠音樂的餐廳，動心起念一訪，但到了現場，發現面積不大的周邊花園更吸引我，我彷彿看到了兩年前造訪紐約高架公園的視覺經驗，我又看到了芒草，我又看到了以「草」為主角、開花植物榮枯為背景的一種生死起落的園藝。這五年來，書原與太研設計的接案量暴增，媒體要尋找新概念、新人物的代表者，一定少不了書原。他在上林家裡的頂樓陽台，規劃種植了一片看來沒有規則、植物蔓生增長的野性花園，最近，他又在陽明山麓設計了一所名之為「裏山」的戶外花園，讓「在自然中冥想」變成一種生活顯學，一個接一個的公、私部門新案場，加上高密度的媒體曝光，說他創造了一個小型的「書原現象」，其實並不誇大。

我回憶起過去近十年來的這三場自然撞擊，再加上後來這幾年攀登台灣高山的經驗，遇上了無數個用自然體驗來描繪登山（而非較常見的攻取山頭經驗）的山友，聽他們說著自身動人的故事，冥冥感覺到，其實我們都置身於一場世界

性的、規模更大的胎動之中，如果要用一句詞語來指稱這個變化，那就是我們正置身在「再野性化」（Re-Wilding）的世界趨勢之中。

「再野性化」的概念來自 2021 年底甫過世的美國博物學家愛德華‧威爾森（E.O. Wilson），長期執教於哈佛大學的威爾森是一位以童趣知名的研究者，他曾說：「絕大多數小孩都有一個『甲蟲期』，而我則是從未脫離那段時期的大人」，他當年一新世界耳目的研究即是螞蟻，同名著作獲得稀有的普立茲非虛構類著作獎，中年之後專攻演化，四大卷《社會生物學》奠定他的宗師地位，但關於人與自然的關係，則見於他 1984 年出版的小書《親生命性》（Biophilia），威爾森是從演化論的角度，來解釋為何現代人愈脫離自然，愈有著強烈返回、親近自然的衝動：我們那些與自然有著較強聯繫的祖先，相較於弱連結的祖先，具有演化上的優勢，因為他們擁有比較多關於環境的知識，比較容易取得食物、飲水和掩蔽處所。我們這一世代跋涉過幾萬年，能一路活到今天，全賴於早先熟稔於大自然的萬事萬物，因而，在這兩、三百年人類工業化、城市化、人文化的「去自然」過程裡，人的基因深處或說集體潛意識裡，都有一種與自然重新連結的隱形渴望。「我提議將它（返回自然）作為一種重新著魅的法則來鼓舞詩歌和神話：神秘和鮮為人知的生物，就活在你所坐地方的步行距離內。 輝煌，置身於微小的事物中。」他說。

也因此，當我和不少的朋友，看到書原將狼尾草、噴泉草、蔥木賊和一些多年生草花（這些都不是傳統園藝的主角）與極度野放的草花，編織在一種看得出來有著「誕生、成長、死亡」輪迴的荒野圖景中時，內心有著些些激動的原因。書原曾多次說：留學英國 AA 與進入英國景觀事務所工作，大大翻新了他的生命視野，不只是對花園的認識和看法，還包括一種回歸荒野的生命觀，如今看來，這些領悟都促成他成為了體現台灣社會中層隱發潮流（emerging current）的代表性人物，不光捻花惹草，他還潛水、騎馬、劍道、管弦樂團木管手，與提出「Biodiversity 生物多樣性」一詞的威爾森一樣，因為全然沈醉於自然，而

成為一位行業中的突破者和破壞者。

設計紐約高架公園的荷蘭園藝景觀師奧多夫，現年已經 78 歲，他在年輕時曾做過調酒師、批發魚處理員、鋼鐵工人和餐廳服務生，後來在苗圃找到一份工作，並在 26 歲時愛上了植物，兩個月內他開始讀夜校，四年後，他獲得了景觀承包商和設計師的學位。1982 年，入行沒多久，他深知要了解園藝，就必須朝夕與植物共同生活在一起，奧多夫於是在荷蘭東邊一個叫胡梅洛（Hummelo）的小村，買下一片地來繁殖各種野花，並且觀察彼此共生的狀態，從此，他便再也離不開他的花園，而這幾十年下來，有超過七十種新花草是以他的名字命名。我在各種因紐約案而訪問他的文獻中，看到下面這段他說的話，更明白了書原在北台灣各地尋找他自己的花園的急切，其究理是從何而來：「之於我，花園不只是關於植物，它還是關於情緒、氣氛、一種沈思的感受。你試著透過所做的事感動人，你看著它，它便從表面進入你心深處。它提醒你基因中有某些東西——那是自然，或是對自然的渴望。」而我所抄下來的，發現書原也說過一段類似的，則是「植物的殘骸，之於我，是與花朵同等重要。」

您手上的，不只是一本園藝書，而是台灣心靈世界正轉變中的一段意識史，書原正帶著一整個社會 Re-Wilding，而我們是旁邊雀躍察看的學童！

THE

T A O

O

10 years of Motif Planning & Design Consultants

THE

CHAPTER 1

LONG INTERVIEW

什麼是「荒野美學」？

吳書原 × 張鐵志

● TEXT by 黃映嘉　　● PHOTOGRAPHY by 林軒朗　　● EDITED by 陳佳濃

吳書原從小就與大自然結下不解之緣，追尋如何將美學以更優雅的姿態注入景觀設計。這才發現，景觀設計如同生命哲學，將自身對荒野的浪漫投射其中，並且以這片土地的植栽為媒介，創造看似「無為」的庭園景觀，實則是島嶼生命精華的濃縮，讓每件景觀作品，都是獻給土地最美的詩歌。

VERSE 創辦人暨總編輯張鐵志本身也是知名評論家，善於為土地的文化脈動把脈。例如，VERSE 在 2021 年 10 月的封面故事「這座島嶼是座植物園」，深度報導少人注意的植物園議題，引起很多關注，也反映了他們對時代趨勢的探索。每一期 VERSE 雜誌都有一個經典欄目，是總編輯對一位重要的文化創作者進行長訪談，以抵抗當代媒體的短小淺薄，並以 QA 方式完整呈現受訪者的理念。這篇長訪談難得地從吳書原少年時期談起，到他一路的創作之路，以及對台灣當代景觀設計的反思。

張鐵志（以下簡稱鐵）：為什麼大學會選擇念景觀系呢？

吳書原（以下簡稱吳）：因為我很喜歡畫圖，整個大學聯招跟畫圖有關的就是建築系、美術系或是工業設計，加上聯誼的時候去過東海大學，那時候覺得非這個學校不可，所以三個志願我分別填了成大建築、東海建築、東海景觀。另外一個原因是台南的家有庭園，我媽喜歡在裡面種花種草，所以這部分也有點說服我，就算沒有念建築，或許念景觀系好像也不錯。

鐵：小時候就特別喜歡花花草草嗎？

吳：小時候沒有特別喜歡，但我是在那種環境中成長的。我從小住在台南市的市郊，旁邊有池塘、雜木林，那是城市擴張的邊緣，也是面對自然的第一線，我整個小學都在這樣的環境長大。

鐵：你是在東海的時候建立志業跟熱情嗎？

吳：我覺得大學蠻有趣的地方是，入學時就被分配到一塊田地，你要在裡面耕作種花，老師就會來打分數，讓我覺得跟別的系不一樣，因為景觀系是農學院。後來景觀、建築、美術系全部從各自學院抽離，組合成一個創意藝術學院，雖然聽起來比較好聽，但我還是以身為農學院的景觀設計系為榮，因為我們那時候真的是個農夫。

鐵：但畢業後是不是對實務有點失望？

吳：在那個年代，大概 2000 年前後，台灣沒有對於景觀設計的專業認可，因為在之前都是園藝系在做庭院景觀，或是都市空間設計，所以一畢業就面對業界沒有好的作品，以至於反思自己在學校四年學的東西是什麼，為什麼台灣沒有達到某種學術水準的作品，全部都是模仿日式、歐式庭園。

如果出來都在做模仿的庭園，那我何必念這四年呢，於是那時候訂定志向，有朝一日一定要離開這個島嶼，到國外看看。當時只給自己兩個選擇，一個是改行，因為我知道如果繼續面對這些不上不下的作品，我的熱情一定會燃燒完；另一個就是去國外闖一闖，看看國外的發展之後，或許還可以決定要不要在這個行業待下去。

鐵：你覺得為什麼學術理論跟現實差那麼多？

吳：在那個時代，景觀系不被認為是個專業，投標也無法讓景觀設計師獨立，都是發給建築師，而且建築師也不認同你的專業能力，他會認為，景觀就是在空隙裡種滿被要求的叢木數量就好，也不會想聽取你的設計理念。這點跟國外很不一樣，國外所有基地發展初期，就會跟建築、景觀、都市設計組成一個團隊討論，但台灣就是建築師至上，全部都是他自己做設計。

鐵：吳書原應該要改變這樣的情況嗎？讓景觀專業被看到，也讓年輕人願意去參與？

吳：我們很努力！而且我在英國也待了八年，發覺國外不是那樣，景觀在英國景觀是個專業，也有自己的證照，在市政裡也是獨立的角色，並不是像台灣一樣由建築師掌控一切。

鐵：問一個基本的問題：景觀設計到底是什麼？

吳：我常在講天空之下、地表之上、建築之外都是景觀，但這個是比較原始的定義，因為我在英國念的景觀都市主義又打破了這個的定義，他們認為都市的構成是所有事情摻合在一起，每個都市都有各自的氣候、地形、水文、人文等，它會融合出一個有機體，而不是長出獨有的建築之後，空隙才由景觀來填補。基本上，景觀都市主義是反對過去都市設計理論的一種嶄新思考方式。

鐵：這是一種派別嗎？

吳：它是把所有專業打破，再融合成新的學說跟專業。

鐵：為什麼決定去英國念建築聯盟學院（Architectural Association School of Architecture, 簡稱 AA）呢？

吳：這又是另一個故事，因為我托福考了八次都沒過，所以也不用去想哈佛。但很剛好，2003 年跟一個 AA 回來的老師合作，因此做了很多對這個學校的研究，從那時候發現，這個學校很不簡單，他出產了很多普立茲獎得主，而且這麼小的學校有 180 年歷史，這件事對我來說很有魔力。

鐵：在那個學校最初遭遇的衝擊是什麼？

吳：我在台灣工作四年才去 AA，第一天上課的時候，每個同學都要簡介以前做過什麼，我還很認真把業界四年經驗整理成簡報，以為做得很完善，但老師聽了 10 分鐘幾乎要睡著，而且還告訴我：「你不要再講這些了，你應該把以前的想法摧毀，因為我們根本不要這些東西。」所以我當時很震撼，在學校念了四年、工作四年，總共八年養成做出來的東西，我的老師卻一臉失望、完全不

想聽，但這也證明了他們的都市景觀主義，是完全反對我們過去的思維。

鐵：那你覺得最大的差別在那裡？

吳：台灣的設計通常是給你一個題目，例如要蓋幼兒園，就得誕生這個該有的功能與型式。但是在 AA 的訓練不是這樣，你會需要研究這塊地可以產出的所有型態的可能，它可能是個參數方程式，得輸入各種變因丟進去，才會得出這個土地特別的建築樣式，與我們以前的思考是完全相反。

所以都市景觀主義是在批判我們過去的教育，提醒我們思考都受到限制：為什麼不管丟給你什麼基地，每個人端出來的菜都一樣？所謂設計，要去發展一千萬種的型態，所以我們就一直在研究不同原形，原形會因為你的數值改變而產生不同變化。這已經是我二十年前念的書，非常前衛，但這個學術理論在二十年後的台灣依舊還是相當前衛。

而且，AA 的學生有札哈哈蒂、雷姆‧庫哈斯、理察‧羅傑斯，他們做的事情永遠領先這個時代 20 至 30 年。而且札哈哈蒂在學生時期就做出現在的建築，只是當時的科技無法支持她，所以才會在她畢業後 30 年不斷被蓋出來。

鐵：當時在學校應該很常聽這些學長姐演講吧？

吳：對啊！他們都會回來，我那時候一個禮拜會遇到庫哈斯兩次，而且都跟他坦誠相見，因為我們都在同個游泳池游泳，而且他的辦公室就在 AA 隔壁，所以很常遇到他。而且 AA 是個四連棟的公寓，並沒有所謂的校園空間，但裡面有 Bar、有圖書館，所有教育可以在 Bar 裡面跟老師談話產生論辯、產生理論。

鐵：畢業後，你在英國工作八年，那段時間最大的啟發是什麼？

吳：會察覺到一個成熟的民主國家對都市空間的遠景，是用 100 年的時間來算。例如我做的英國國家門戶計畫，他 3000 坪預算可以高達 2300 萬英鎊，約台幣

12 億，這代表他們除了對形式、構築、材料很用心以外，也很重視設計。

但以台北的三井廣場來說，也是 3000 坪，但預算只有 2300 萬台幣，也代表對都市空間的重視是 1：68，但台灣跟英國的富裕程度相比只有 1：68 嗎？那為什麼對都市空間的重視可以有這樣的差距。

我覺得最大的問題是，台灣的工程都不斷停留在「四年一次」，每四年就有新的標案、新的剪綵、新的完工。但是像我 2003 年去英國的時候，它們才剛好於 2000 年啟動千禧計畫，將重要的地方做改造。後來 2004 倫敦奧運，又針對所有都市空間進行更新。又例如我在英國做的門戶計畫，它上次改造已經是 400 年前的事了，所以再次更新就會希望可以再用 400 年，而台灣對於公共工程投資那麼少，就是有預期不會撐太久。工程開得非常多，但很少做得細緻、認真。

鐵：你在英國待的是大公司嗎？

吳：不是，我們公司才十幾人，但門戶計畫有趣地方是採用邀請制，邀請世界前十的設計公司。剛好公司長期幫倫敦市做街道設計，所以也邀請我們參加投標。

當時我把所有投標公司的作品都拿起來看，發現大家在改造這個廣場時，都忽略這個廣場已經在這裡 400 年，因此會提出一些脫離這個地域環境文化給它的任務。西敏市政府之所以挑我們做這個案子，是因為我們的提案並沒有破壞廣場的紋理，而是用精進的工藝技巧，重新塑造廣場的邊界。

鐵：這八年如何形成你現在的美學觀點？

吳：身處在美麗的環境，就會有美學的格調，就算在英國只有短暫七、八年，但那邊的街道、鋪面、公園、綠地、城市、天際線、以及百年老建築給的養分，都會被這些潛移默化，環境會影響人的認知。例如一個小孩在北歐長大、一個在萬華長大，他們認為理所當然的事一定會不一樣。

鐵：後來為什麼決定回來？

吳：我在英國結婚，也有小孩，但我岳父是日本法學教授，少年家事法的權威，他跟我說在他研究過的所有家庭組成中，最失敗的就是我們這種，爸爸台灣、媽媽日本、小孩在英國長大，因為這個小朋友會覺得自己屬於英國，但爸媽又有各自的家鄉，大家沒有相同的母語，沒有文化歸屬感，組成的家庭前途堪慮。所以不斷說服我們回亞洲。

鐵：回來台灣後馬上創業嗎？

吳：沒有，回來還在其他公司工作了三年，本來天真地只想做設計，不想處理財務與管理公司，但後來發覺行不通，因為人家就是請我來幫公司賺錢的。我還記得英國的老闆曾跟我說，今天你在別人公司工作，是因為那個老闆有非常多值得學習的地方，等到學習到某一天，覺得自己可以發展就會離開。但回台灣後發現要實現自己的理想，也還是得自己來，最後才會決定一個人創業。

鐵：公司名稱為什麼取名「太研」？

吳：因為以前有教授在景觀專業實務的課堂上曾經建議我們，以後如果要開公司，第一個字一定要簡單，這樣在電話簿才會排在前面。剛好「太」是我在台中上班第一個公司的名字，筆畫又少，覺得蠻有意思；「研」是因為 Research base 是我在英國得到最重要的養分，所有設計是基於研究才會有實踐的可能性，並且產生一個最適合的環境空間解決方案；英文「Motif」則是動機，會去思考做所有事情的動機是什麼。

鐵：創業第一天的情況是怎麼樣？一切是如何開始的？

吳：辦公桌不大只有筆電、電話線、印表機，就這樣一個人工作了一年半。

第一個案子是已開業好幾年的學長，接到來自台南業主的委託案，但他覺得太遠了，索性跟我說沒事的話可以去接洽看看。對我來說，去台南就是回鄉，剛

好跟那位老董事長很投緣，他也有心「牽成」我，剛好是一個機緣。

鐵：前幾年會比較辛苦嗎？要自己找客戶？

吳：開業頭三年其實是我最快樂的時光，前兩年只有兩個案子，所以也沒什麼人找我，當世界上沒人認識你的時候，是活得最輕鬆的時候。

鐵：所以後來就不小心成名了嗎？

吳：也算是啦，我做的事情過去沒有人做過，等於在設計界開了一個藍海跟想法。畢竟過去的前輩都喜歡做日式庭園，因為業主就喜歡啊，加上大家也不會反抗。

鐵：成名作陽明山美軍基地是你後來風格的原型？那些想法是怎麼出現的？

吳：我並不是創造這樣的風格，而且所謂的英國風格也不是大家所想的英國庭園。他們曾經有過庭園革命，當時 18 世紀因為法國最強盛，影響了歐洲美學，更包含庭園設計，都是文藝復興式的庭園，以人為的自然為主。後來有位畫家認為，英國庭園應該要有自己的詮釋方式，並不用受法國影響，於是開始走向風景畫式的庭園，回頭關注自己腳邊的土地，發掘英國的鄉野，找尋田園式牧歌的浪漫。從此之後海德公園、攝政公園，都充滿森林湖泊以及大片原野。

這個觀點的啟發並不是形式，而是對於自由的另一種詮釋，希望所有的風景都是這個地方原來的樣子，人為的東西不要介入太多。

鐵：剛好遇到美軍俱樂部這個案子可以實現你的想法嗎？溝通上有困難嗎？

吳：非常困難，而且他們原先只想擺擺花盆！

後來是建築師把我介紹給業主，讓我直接跟業主對話、並且說服他。後來發現承辦窗口是高中學長，他無論如何都希望可以促成，所以我一開始也是做了一

堆野草，幹部們看到都持反對立場！但有一次董娘突然走進來說：「這個很棒耶，跟我在國外看到的很像。」從此就再也沒有人反對。

鐵：什麼階段開始，你們的作品開始把更多把台灣原生植物放進來？

吳：是在花博的案子開始。台灣最強的地方在於有繁複地形、地質、氣候狀態的變化，剛好這些條件會牽連到植物，促成不同植物的生長。剛好花博就是要講植物的事。加上這個案子促成了來自四面八方的幫忙，中央所有部會單位都可以調度，包括農委會、科博館、林務局，他們給的知識也構成未來這幾年，我們做原生植物的養分。

鐵：但你本來就掌握關於植物的豐富知識嗎？

吳：大學的時候沒有那麼豐富，即便是農學院，我們念的植物學也是所謂的景觀植物學，就是那些常見、會使用的植物，可能只有幾百種而已，但台灣有一萬多種植物。

鐵：「荒野美學」這個詞是你自己創造的嗎？

吳：做完花博就常被台中市政府邀請當委員，在審綠川、柳川這些空間時，發現做這些空間工程的公司，他們沒有任何浪漫可言。我心中一直在想，這些河流是城市的藍帶跟荒野，所以脫口說出：「你要創造出城市的新荒野！」結果大家聽了覺得很有趣，就開始用這個名詞。後來詹哥（詹偉雄）也講了一樣的事，他說：「荒野並不荒涼，城市才是。」

鐵：除了做出好作品，你是不是也有企圖心去尋找或建立台灣的景觀美學？

吳：當然，但這件事也有一個前因後果。因為我們做的東西一直無法拿到國際上展示，台灣要站上國際舞台不是模仿、也不是致敬，這些都沒意義，越在地越國際就是這樣，是可以拉到國際上被看見。當花博這個案子是亞洲首次拿到獎項時，就代表道路走對了。

鐵：十年最滿意的成就是什麼？又有那些遺憾呢？

吳：台灣終於能走出一點點自己的風格跟自信，可以跟「台灣凡爾賽宮」「台灣兼六園」這些風格告別，是我覺得蠻欣慰的事。在花博的案子中，我們呈現台灣多元植被的濃縮地景，強調台灣植物在世界上的唯一性，這種「我有你沒有」的特色才能站上國際舞台，成果也確實讓大家驚豔。

花博希望能做出台灣的百年微縮地景植物園，把很多國寶植物濃縮在一個區塊，這想法連英國都做不到。台灣可以用開放的植栽設計手法，是因為有彈性的氣候，但對於花博被剷平這件事真的很遺憾，不過有形的能被摧毀，無形的還是可以擴散在每個案子中。有機會的話，還是想重塑台灣微縮地景植物。

鐵：你會擔心重複自己的作品嗎？

吳：不會耶，我覺得我們對物種的探討形式會重複，但是你對於這個物件的基本追求底蘊不會重複，這是你的基本精神、你的初心，為了讓台灣物種的多樣性永遠在世界舞台上存續。這也是基於對地球做最少的干預，讓所有動植物和平共存，這是一個 Mission。Fashion 會消逝，但是對於地球 Mission 的不會，更何況我們的物種到現在也還沒探索完。

鐵：太研十年有一定的成就，也衝撞出一些東西了，但還會想要自我突破嗎？

吳：對未來沒有想做更多事，我已經呈現一個退休心態，接下來只見喜歡的業主、接有興趣案子，我的任務目前算是階段性完成，為台灣物種發聲是一個存續的任務，不一定只有我做，後面的人可以繼續，而且一萬多種真的做不完。不過，我想在深山做一個自己的 Whisky bar，已經開始著手進行了。

鐵：剛剛都談創作，接下來想談談你的人生，你覺得你這個人「野」嗎？

吳：野啊！崇尚自由、不受控，小時候就這樣，非常討厭制式的事情，也非常討厭上班，想到上班就憂鬱，每次到了禮拜天就會很憂鬱，為了告別這種憂鬱

就自己當老闆。

鐵：那熱愛拖鞋這件也是「野」的一種表現嗎？

吳：我不管在那裏上班都穿拖鞋，英國老闆還問我是不是很熱。但這是我崇尚生命的方式，把世界當成自己的家，也把倫敦當作自己家的客廳。

鐵：你喜歡爬山嗎？

吳：我喜歡上山下海，高中的時候就把台灣中橫、南橫健行隊走完，尤其喜歡走進沒有人煙的野地。從小就在想，深山裡幾萬年沒人碰到地方，就有衝動想要走進去，你不覺得很棒嗎，走到沒人碰觸過的野地就是一種浪漫。

鐵：所以下一個十年你和太研會朝向什麼方向？

吳：更自由啊！其實我有機會把公司運做成 50、100 人的規模，但我一直在抵抗，目前還是只有維持十個人，小規模的公司我才會有自由，這樣過下半生會比較好，壓低欲望不容易，但可以獲得更多自由。

PUBLIC

10 years of Motif Planning & Design Consultants

SPACES

CHAPTER 2

當　高牆倒塌
之後，　打造
一片
自然
與創意勃生的

Taiwan Contemporary Culture Lab

綠洲

1

台灣當代文化實驗場

TAIWAN
CONTEMPORARY
CULTURE LAB

台　　　北

● TEXT by 太研設計　● PHOTOGRAPHY by 朱逸文、Labi Wang　● EDITED by 郭慧

台灣當代文化實驗場 C-LAB

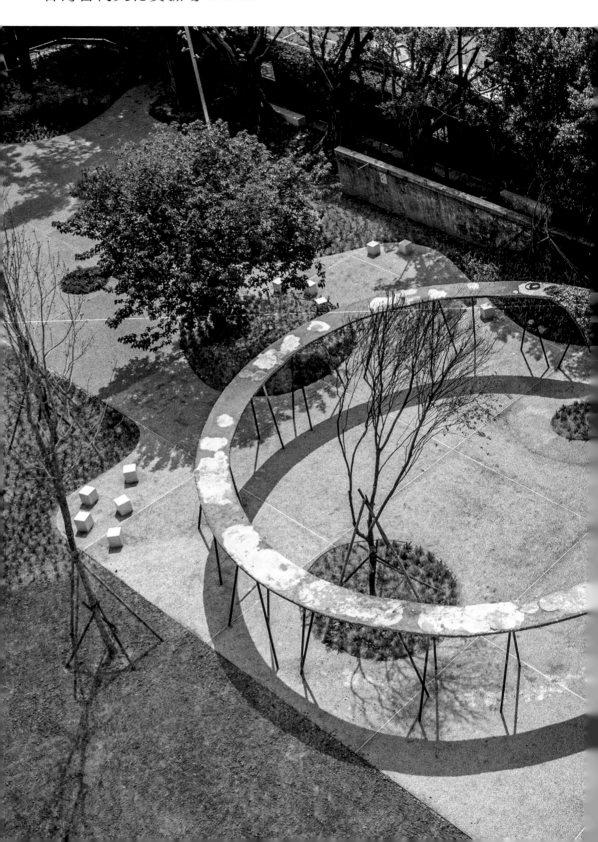

作品地點 台北市大安區 ———— **業主** 文化部·台灣當代文化實驗場 C-LAB ———— **主要用途** 公共開放空間 ———— **景觀設計** 太研規劃設計顧問有限公司 ———— **建築** 黃勝吉建築師事務所 ———— **施工** 翔頂營造有限公司 ———— **設計日期** 2019 年 3 月～ 2019 年 5 月 ———— **工程日期** 2019 年 9 月～ 2020 年 4 月

從日治時期的台灣總督府工業研究所，到 1949 年後作為國防部空軍司令部仁愛營區，「空總」的百年身世，奠定了它高牆聳立、遙遙不可接近的神秘氣息，在仁愛路樟樹林環擁下，更彷彿一座藏身樹群中、與世隔絕的軍事碉堡。

2017 年文化部將此地改為「台灣當代文化實驗場 C-LAB」，後來決定拆除延仁愛路的圍牆。在太研設計規劃下，過去的封閉空間不只重見天日，更透過新的荒野美學佈局下，與圍牆外面的空間融為一體。然而，拆除並非面對歷史遺跡的唯一途徑，在破與不破之間，太研設計創造出了多元可能性。像是在拆除圍牆時，保留與老樹共生的部分牆面，現地保留的大樹樹蔭則成為都市人舒適乘涼的所在。與此同時，團隊則以植栽穴的微調，增加了幽靜的口袋空間，並以半流動的動線，串聯人與人的相遇。

在植栽設計方面，太研設計除了盡可能保留榕樹、南洋杉、樟樹、龍柏、桑樹等過去便生長於此的受保護樹木和灌木，更新植了耐陰的蕨類作為樹下的覆層，解決大樹下植栽生長不良的情形。不只如此，由於基地鄰近建國花市，太研設計也在此種植許多香草類植栽，作為花市的延伸，也讓基地成為一片芳草搖曳的都會花園。

作為水泥叢林裡的療癒基地，台灣當代文化實驗場 C-LAB 也賦予更多展演與都會生活的可能。為此，太研設計在基地裡規劃了不同尺度的空間場域，適合 2～3 人的聊天約會、10～15 人的小型街頭表演，甚至是 50～100 人的草地音樂節……，讓台灣當代文化實驗場 C-LAB 都市美學公園與仁愛路林蔭大道相連之後，成為盎然綠意與藝文創意勃生的綠洲。

呼應
三線道歷史，以光影和綠意
述說
老台北的

Mitsui Plaza

故
事

三 井 廣 場

MITSUI PLAZA

台　　　　　北

● TEXT by 太研設計　　● PHOTOGRAPHY by 王柏昇、Labi Wang、Pin Ho　　● EDITED by 郭慧

三井廣場

作品地點 台北市中正區 ── **業主** 台北市政府 ── **主要用途** 廣場開放空間 ── **景觀設計** 太研規劃設計顧問有限公司 ── **施工** 川力營造／冠君營造／超然營造 ── **設計日期** 2018 年 3 月～ 2018 年 5 月 ── **工程日期** 2018 年 9 月～ 2019 年 5 月

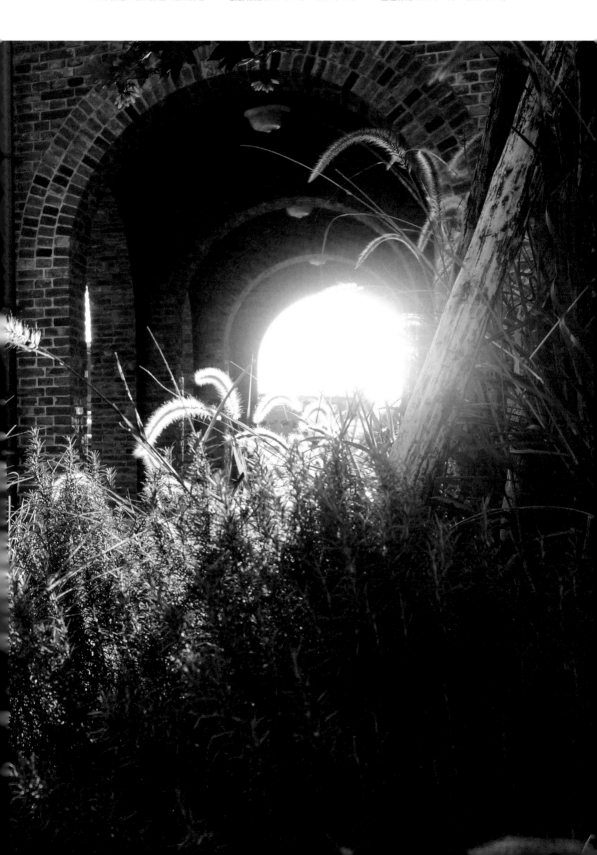

想說台北城的故事，得從西區開始，其中綠意綿延的三線道路，如今的中華路，更是西區繁華的象徵——當時，三線道路上綠樹垂蔭，盎然美景彷彿「東方小巴黎」。而在時光流轉下，如今位於三線道路起頭處的三井廣場，則成為忠孝橋拆除後，西區門戶計畫最後一塊地景拼圖。如何在這裡打造城市中的口袋空間、塑造友善的人行文化，便是太研設計如今的任務。

為此，太研設計從三井廣場周圍地景發想，梳理出「未來的台北長廊」、「舊有三井倉庫騎樓」、「未來雙子星重慶北路端景」三大軸線，並以散落在廣場上的喬木創造天然綠蔭遮棚，林木的高聳與三線道綠意扶疏的歷史隱隱呼應。與此同時，也保留現有喬木並種植適應台灣酷熱天候的禾本科灌木，展現優雅與野放兼具的獨特氣息，將三井廣場打造成一片搖曳於台北城外的詩意荒野。

相對於搖曳的綠意，基地的景觀鋪面則成為內斂的配角。為此，太研設計特意選用低彩度、風格簡潔洗練的透水混凝土鋪面，襯托周圍歷史建築的百年風華，並透過鋪面的透水特性讓降雨回滲至原土層；而在廣場另一側，太研設計打造的一方淺水池不只鏡射出廣場上三井倉庫的悠久歷史，也兼具改善都會微氣候的功能。

在綠植與建築交織下，一片展演城市今昔的舞台已搭建完成，當夜幕低垂、華燈初上，漫射於廣場上的線性燈光利用兩種色溫表達日治與民國時期的時光交錯，更在光影與樹影之間，娓娓道出老城的新故事。

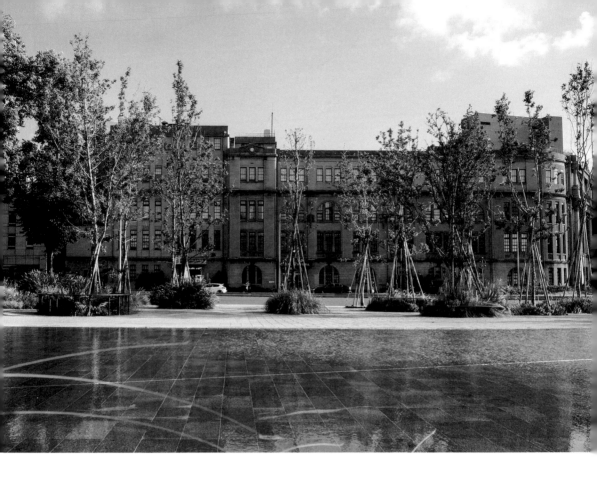

以大地
為宣紙，
用原生種植物揮毫出
獨
有

Hengshan Calligraphy Art Park

氣
韻

3

橫 山 書 法 藝 術 公 園

HENGSHAN CALLIGRAPHY ART PARK

桃　　　園

● TEXT by 太研設計　● PHOTOGRAPHY by 朱逸文　● EDITED by 郭慧

橫山書法藝術公園

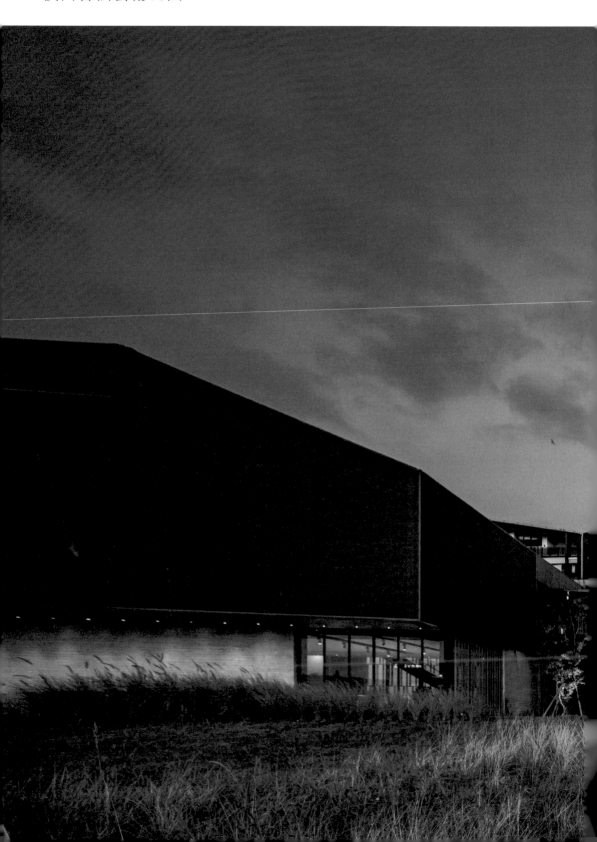

作品地點 桃園市大園區 ——— **業主** 桃園市政府 ——— **主要用途** 公共開放空間 ——— **景觀設計** 太研規劃設計顧問有限公司 ——— **建築** 潘天壹建築師事務所 ——— **施工** 志偉營造股份有限公司／遠毅景觀工程有限公司 ——— **設計日期** 2016 年 9 月 ~ 2017 年 5 月 ——— **工程日期** 2017 年 9 月 ~ 2020 年 4 月

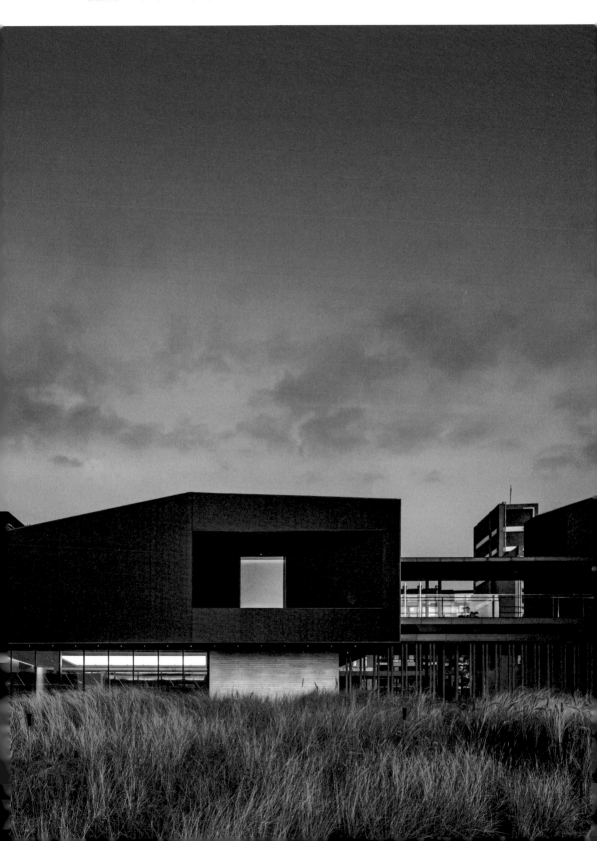

座落於桃園青塘園生態公園旁的橫山書法藝術館，是桃園市立美術館館群中首座面世的館舍，也是台灣第一座以書法為題的美術館。悠悠佇立於城市的埤塘畔，書寫著漢字的美感與當代書藝的發展。然而，當視線尺度拉至含納橫山書法藝術館在內的橫山書法藝術公園，更能看見太研設計與潘天壹建築師事務所如何以大地為宣紙、建築為硯石、埤塘為墨池，用建築設計與台灣原生種植物的搖曳，揮灑出此地獨有的靜謐。

想感受這在大地上揮毫的景致，首先得先將視線投向在這地勢平坦的基地東北側，那櫛比鱗次的五座墨色建築體，彷彿五方硯石般充滿禪意，在自然天光的流瀉下，更映照出此地獨有的生機。相對於旁側的建築「硯石」，桃園大圳 5 ～ 8 號埤塘則像是一汪深不可測的「墨池」，是桃園的代表性地景之一，也為書法館憑添意境。而在「硯石」與「墨池」之間，太研設計特意滿佈禾本科綠植，揮灑出一片台灣原生植物獨有的美麗。在日光朗朗的夏日裡，白茅隨風緩緩搖曳，流洩出都市邊緣獨有的愜意；在強風颯颯的冬日中，狼尾草則展現出原生植物柔韌的生命力。

在打造建築與地景時，恰到好處的「收斂」是成就美感的關鍵。正如書法藝術以「留白」舒展出審美的愉悅，太研設計與潘天壹建築師事務所也在規劃時，特意抽離多餘的圖騰與色彩，以空間設計上的極致純粹，讓訪客自然打開五感，走入詩意的空間，更讓藝術展演不只在於一室之內，而是從建築與地景風貌開始，體現書法的靈動與渺遠。

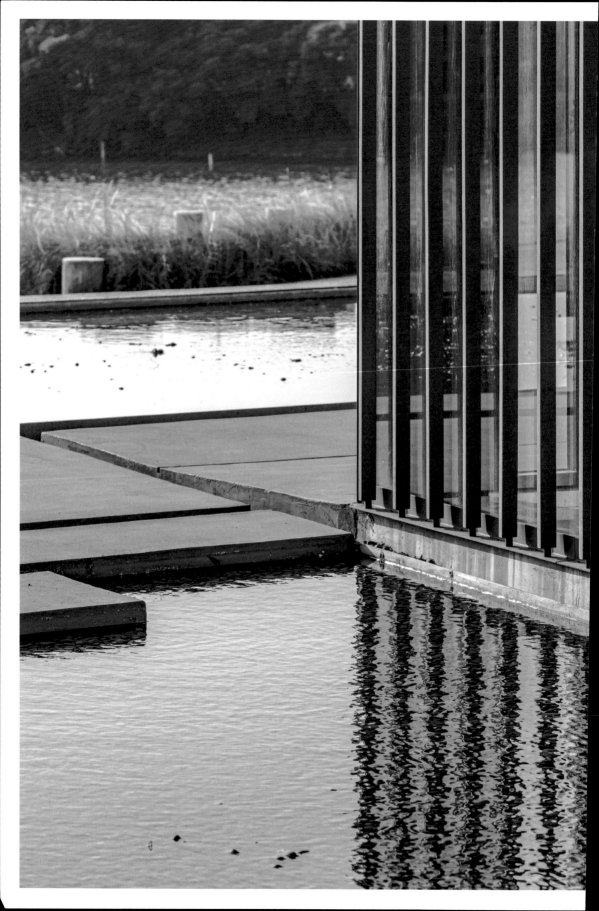

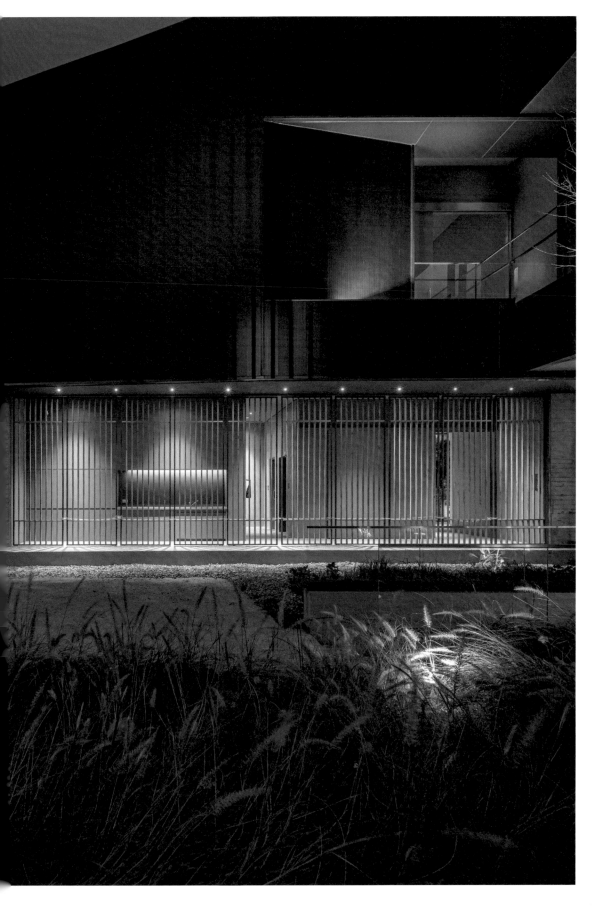

以虔敬之心，讓
植物恣意舒展出

Yong-An Fishing Port

一
片

濱　海
綠　洲

4

桃 園 永 安 漁 港

YONG-AN
FISHING
PORT

桃　　　園

● TEXT by 太研設計　● PHOTOGRAPHY by Jimmy Yang、朱逸文　● EDITED by 郭慧

桃園永安漁港

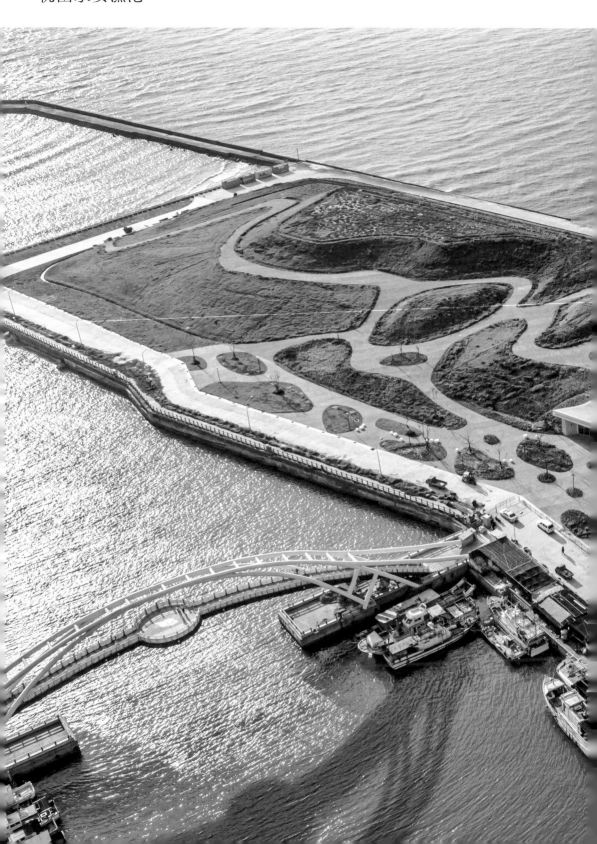

作品地點 桃園市新屋區 ──── **業主** 桃園市政府客家事務局 ──── **主要用途** 開放空間 ──── **景觀設計** 太研規劃設計顧問有限公司 ──── **建築** 戴小芹建築師事務所 ──── **施工** 日富營造 ──── **設計日期** 2017 年 12 月～ 2018 年 10 月 ──── **工程日期** 2018 年 12 月～ 2021 年 4 月

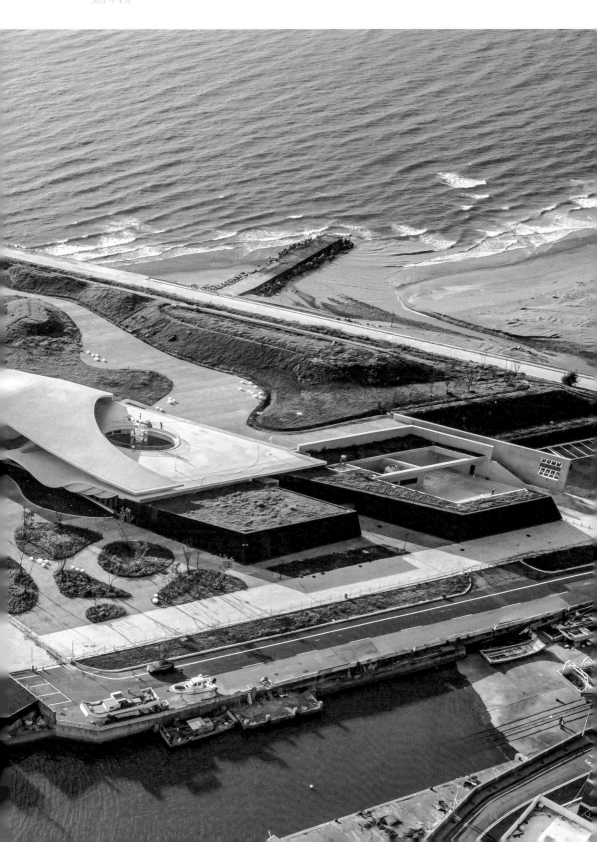

如今造訪桃園永安漁港——鹹地荒野花園的人們，舉目所及是一片天蒼地茫、野草搖曳的獨特且迷人的景觀，很難想像，過去這裡曾是永安漁港的淤砂堆置區，在狂風和烈日下，荒涼而貧脊。

面對這樣的不毛之地，大刀闊斧地將其劃歸為「人治」的領域，複製過往對於人造花園的想像，或許是最為直覺的作法。然而，太研設計認為，大自然才是最好的設計師，與其將人類的過度規劃移植於此，不如任這片土地長出屬於自己的模樣。

然而，一任自然並非無所作為，而是順著自然的紋理設計。為此，太研設計參考舊有地形，將海港淤沙堆塑成高低起伏的綿延地景，藉此降低颯颯海風對基地的猛力侵襲；接著以耐旱、適應高鹽分土地的海雀稗為基地打底，並採集鄰近海濱地區的野生植物，也從學術文獻中找尋適合在濱海地區生長的植物，將其種籽播撒於淤沙打造的丘陵。

隨著雨水慢慢沖淡淤沙裡的鹽分，一株株植物也漸次在淤沙丘陵上冒出綠芽。有趣的是，除了當初刻意撒籽的濱海植物之外，更多冒出頭的植物則是非人為安排的佛甲草、金銀花、裸花鹼蓬、台灣濱藜等。這也再度應證，與人為斧鑿相較，自然是更好的安排。

而太研設計也尊重自然的汰選，以虔敬之心，在這片土地上觀察、研究、實驗，並讓最適合這片土地的植物恣意舒展，搖曳成一片靜謐與野放並存的地景，也讓桃園永安漁港——鹹地荒野花園成為濱海荒地上強韌而富有生命力的野花園，以及西部濱海沿線上少見的奔放綠意。

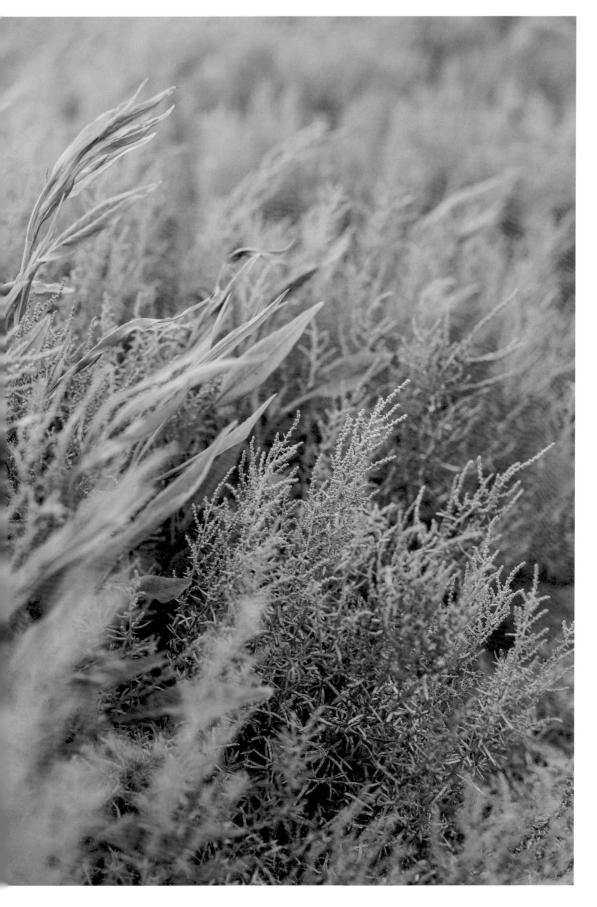

以野生物種，展現
花園與　　荒原間
　　　　的

Not Just Library

野
放
詩
意

5

不 只 是 圖 書 館

NOT
JUST
LIBRARY

台　　　北

● TEXT by 太研設計　● PHOTOGRAPHY by Slow Geng　● EDITED by 郭慧

不只是圖書館

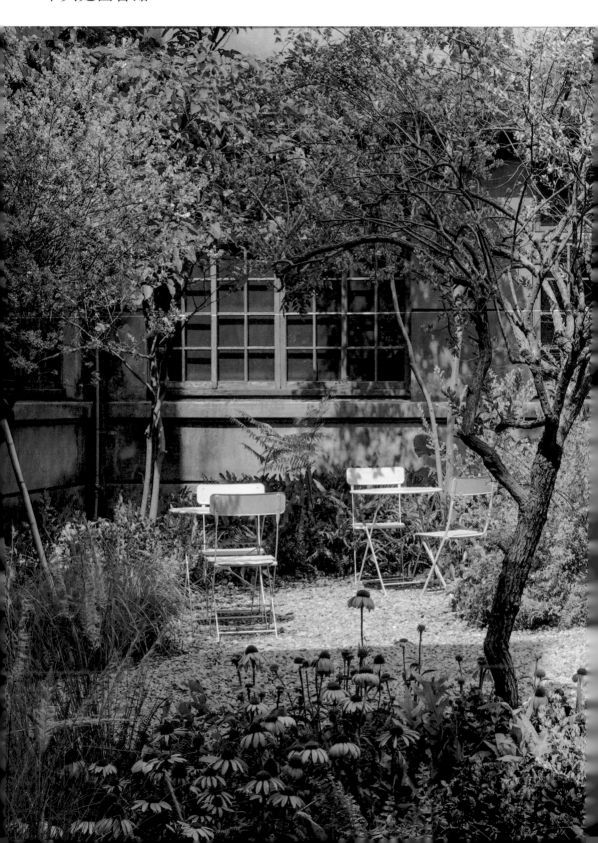

作品地點 台北市信義區 ——— 業主 台灣設計研究院 ——— 主要用途 花園 ——— 基地面積 245 ㎡ ——— 景觀設計 太研規劃設計顧問有限公司 ——— 室內設計 柏成設計有限公司 ——— 施工 樺藝景觀有限公司 ——— 設計日期 2020 年 2 月～ 2020 年 4 月 ——— 工程日期 2020 年 5 月～ 2020 年 6 月

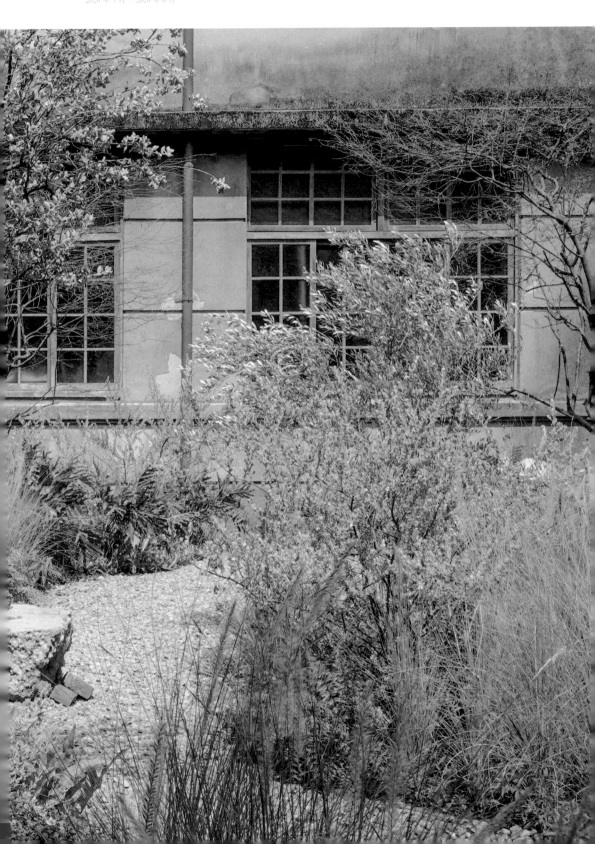

作為松山文創園區前身的「台灣總督府專賣局松山菸草工廠」，是台灣首座現代化的捲菸工廠；然而在菸廠關閉後，北側女澡堂也逐漸荒廢，隨著八十幾年時光過去，天井逐漸長滿自由生長的椰子叢、姑婆芋，如混凝土般堅硬的根系與不同年代的加建結構盤根錯節。充滿故事的女澡堂在台灣設計研究院主導下，改為醞釀各種觀點的「不只是圖書館」，澡堂外的時光凝結在幾十年前的院落，也在太研設計操刀下有了新的可能性。

經過初步疏伐後，團隊保留基地內既有的喬木「小葉桑」，任其枝葉往上開展，成為炎夏裡的清爽綠蔭。接著，太研設計使用五十多種來自台灣本島的野生植栽物種，有意識地模仿步行於山林間的植物群相，展現花園與荒原之間的野放詩意，並能保存物種基因、進行生態培育。也因為花園中的植栽多為原生物種，高度適應本地氣候，因此後續維護者毋須刻意施肥便能完成養護。在清運、種植過程中，團隊挖出大量混凝石塊，然而與其將這些石塊盡數拋棄，太研以部分石塊作為創作的一環，讓石塊表面自然的斑駁與花園氣質相應，彷彿成為專為這塊園林打造的藝術品。

至於花園鋪面，太研設計也謹慎地依循基地原始條件，由於老建築外圍繞著的排水溝早已年久失修，可能造成排水緩慢，太研設計以「緩慢地排水」作為設計概念，選擇以表面粗糙的清碎石為鋪面，再用防陷格框網固定。在此之後，團隊也將數十年來逐漸硬化的土壤翻鬆，攪拌、曝曬後重新做為植物生長的床。當夏季午後雷陣雨陡然落下，花園瞬間成了水塘，在排水溝緩慢排出的過程中緩和悶熱，更進一步滋養了土壤和植物。於是，一座圖書館花園成為一座戶外原生植物園。

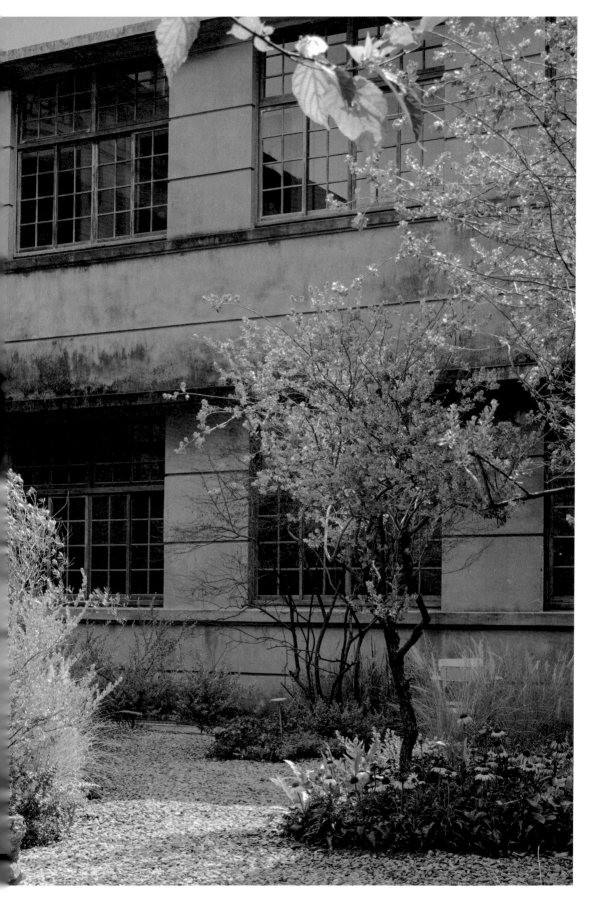

PUBLIC SPACE

公共空間——讓人使用感知、體驗美感的場域

吳書原 × 張基義

TEXT by 黃映嘉 PHOTOGRAPHY by 林軒朗 EDITED by 陳佳濃

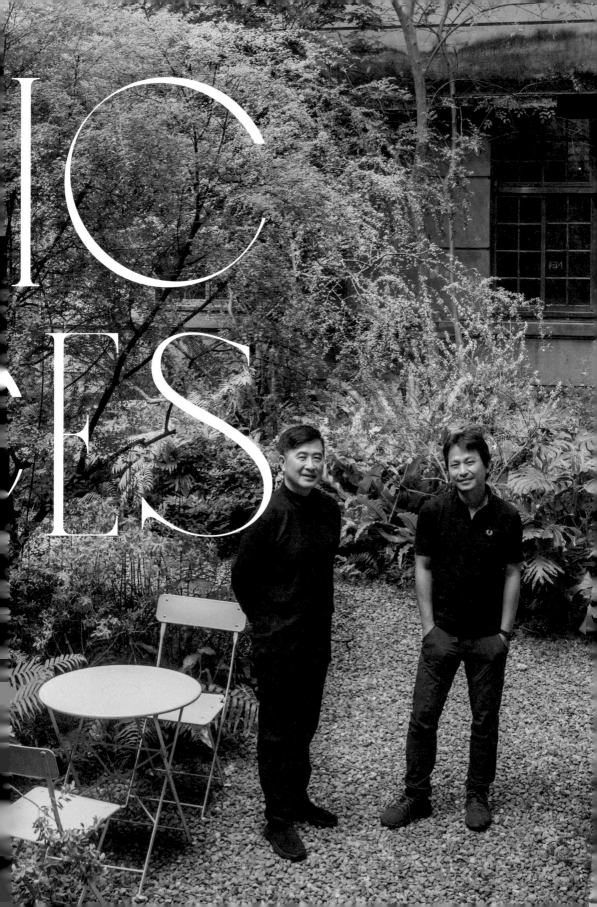

公共空間忠實反映一座城市對美學的觀點，因此其中的建築或景觀，若是以填空方式建設，不僅會顯得雜亂無章，更會失去城市應有的個性與態度。因此，在台灣設計研究院成立之後，某些原本從未思索美學的單位與空間開始鬆動，並且在院長張基義的招攬之下，邀請許多有想法、有經驗的設計師加入城市美學翻轉行列，而景觀設計師吳書原也在這樣的背景下與張基義相識，並且開始共築對城市空間的美好想像。

張基義與吳書原合作的第一個案子「不只是圖書館」，雖然不完全是公共空間，卻是老建築與當代美學碰撞出精彩火花的重要案例。「不只是圖書館」前身是松山菸廠女工澡堂，80 年前這個空間只是菸廠日常的一部分，後來更被作為倉庫使用，直到台

灣設計研究院接手，才開始重新爬梳它所蘊藏的歷史價值，並思考著該如何運用設計的力量，讓這份價值分享給更多人。

舊有設施與當代景觀對話

張基義將室內交給設計師邱柏文操刀，庭院交由景觀設計師吳書原進行打理，讓室內室外都是適合沉澱心靈、放鬆閱讀的場所。吳書原提到，起初接到張基義邀請時，便理解需要有傳達美學的使命，「台灣設計研究並非一般單位，它必須要樹立審美標竿，因此我在處理這個案子時，也加了不少新元素進去。」

回到 2020 年之前，吳書原在勘察幾乎還是廢墟的澡堂庭園時，看見那些從石頭縫隙中竄出的野花野草，生命力是如此旺盛，讓他回想起英國的鄉村風景，於是希望能夠在這個案子，回應自己對歐洲的鄉愁與田園牧歌風格的浪漫，「更重要的是，松菸本身是歐式建築，有噴水池、巴洛克的細部，這個聯繫也絕對不能斷絕，因此百年前已經在這裡使用的植物，無論是不是台灣原生種，既然已經存在、也並未造成原生植物滅絕，我們就不應該僵化，畢竟設計本來就是一種兼容並蓄。」透過花園澡堂的案例，可以看見吳書原的堅持，他認為，景觀設計一定要能涵蓋場域本身的歷史紋理，而這項堅持，正是張基義想運用設計來改變當前城市美學的初衷。

張基義以空總台灣當代文化實驗場 C-LAB 跟松山文創園區為例，他認為這些過去留下來的空間，不管是軍事設施或是工業遺產，因為使用單一，自然生態都保存的特別好，「但是除了原有的好，我們還要用現代設計把圍牆打開，並且在景觀上做層次系統的梳理，才能創造更好的五感體驗。」他更打趣著說，與空總一樣座落在仁愛路上的帝寶就是最佳對比，一個是關起來的造景，一個是全面打開的花園，並且不斷邀請市民共同參與，「華山文創園區、松山文創園區也都是透過這樣的模式，讓時間慢慢帶動這個城市的景觀，進而創造出不同樣貌。」

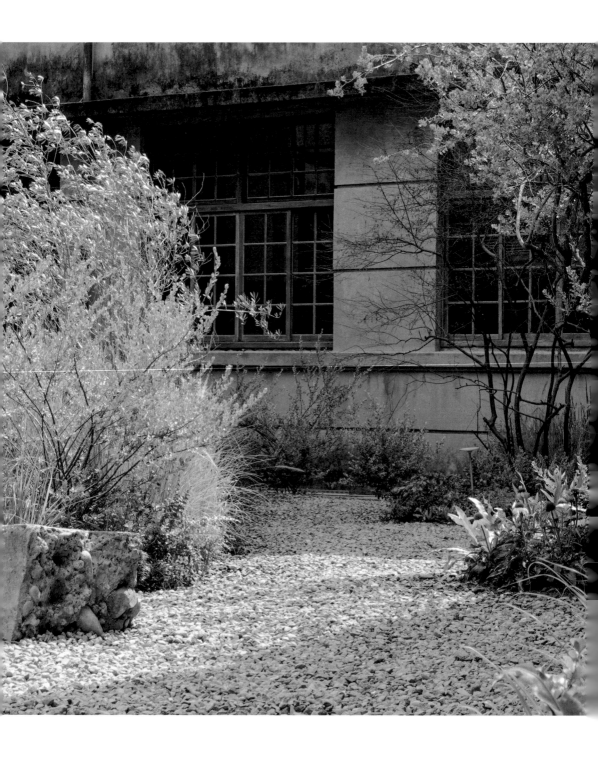

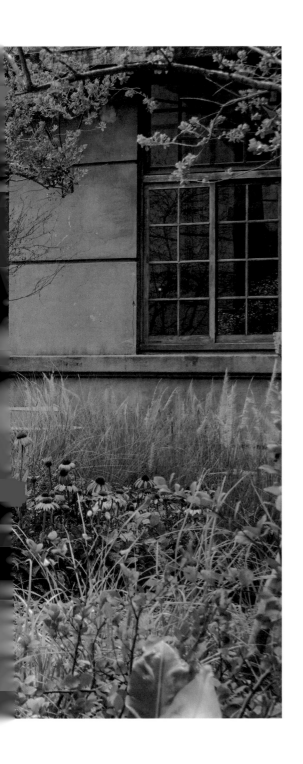

吳書原想起近期參與的三井倉庫景觀設計案，也是透過回應歷史地景，打造出適合這個城市的景觀，「百年前，這裡代表島嶼門戶，從清朝開始有北門，後來日本時期種滿了楓香，我覺得需要讓後人知道以前的地景風華，這就是我在公共空間想講的故事。」因此吳書原在廣場內鑲嵌了一塊淺水池，若時間再往未來推進，重慶北路上的雙子星也會倒映其中，「包含早已存在的三井倉庫、北門，當民眾繞著水池一圈，便可以看到台北城的兩百年。」

啟動五感的公共空間

張基義回應著吳書原的設計概念，略帶感慨地說，公共空間如何提供讓人更舒適、且能打開五感的環境相當重要，「台灣過去常錯把背景當主角，包括功能上必須存在的人造設施，像是變電箱，它們需要存在，但不需要被看到；又或是入口意象、彩繪牆壁，人造建設再怎麼做都是公共藝術，找

到好的團隊可以為地方加分，但大部分都把傳統工程當成藝術在創作，導致該低調的不低調，讓主角配角界線模糊。」

因此橫山書法藝術公園的景觀設計，讓張基義大讚與當代建築互為表裡，共同融合成環境的一部分，使他相當驚豔。他提到，桃園作為一個工業之鄉，這幾年的改變有目共睹，尤其書法公園的水岸空間運用，不做大型地景也不做彩繪，而是以具有當代風格的文化建築來呈現，「這樣擁有現代語彙的建築，與吳書原的自然流派景觀設計，恰巧能夠進行對話，勾勒出書法藝術的氣韻。」

吳書原想起每回飛機要降落桃園前，在空中往地面俯看，總是能看到一個又一個埤塘，於是開始思索，如何透過景觀與埤塘對話、如何運用埤塘來講書法這件事，「我覺得埤塘很像墨池，透過這些墨池可以看到更遠的埤塘，再往下看，還能看到遠方的森林，如同水墨畫想表達的景深概念。」搭配墨池的禾本科綠植，吳書原選用能隨風搖曳的狼尾草，「看著

它們在風中擺盪的樣子，像不像在空中寫草書呢？」

藉由橫山書法藝術公園的案例，張基義提及自己對這個社會的願景，他認為每個時代都要賦予公共空間想像，因為這是創造城市個性的關鍵，「台灣過去 30 年的公共景觀設計偏園藝，都是用既定的花草進行布置，但是吳書原這輩中生代設計師，他們在國外有完整的經驗，並且把這樣的理念帶回台灣，像是在人造環境裡創造自然風格，背後都有清楚的設計脈絡，更加證明，好的環境需要被設計。」

一片草地就能
創造活潑城市動能

張基義接著補充，住在這塊島嶼的人應該都同意，台灣擁有漂亮的自然景觀，而吳書原在台中世界花卉博覽會的案例中，把台灣多元植物微縮於台中一隅，展現在地生命蓬勃發展的精神，「這也讓我想到在紐約工作時，最愛的公共空間就是位於 51 街的口

袋公園，它們把瀑布、水流聲、樹木等森林元素，做大尺度濃縮藏於辦公大樓間，走入其中，再繁忙的城市都能被隔絕在外。」

從上述眾多案例中發現，兩人皆認為，景觀設計能為城市帶來的感動，遠大於建築跟設施，而「回應自然地景」這件事，更是十分重要的設計概念。因此該如何訂定未來的實踐方向，吳書原理性分析說到，「現代人在公園所需的東西，不是繁複遊具而是一片開放式草地，你可以在那邊做瑜珈、玩捉迷藏、跑步，這其實也是我們作為設計者的任務，創造讓人使用感知的環境，帶給他們體驗美感的契機。」

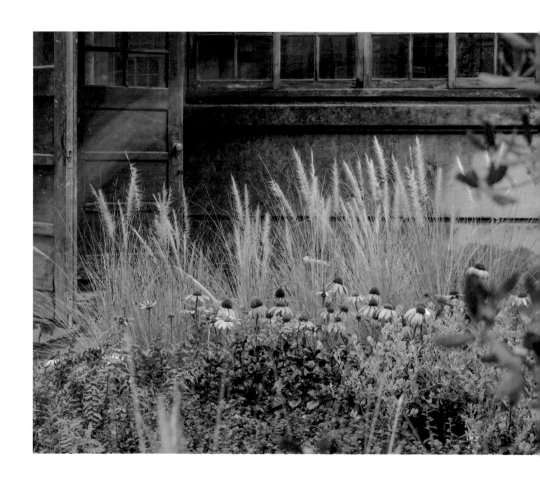

CHAPTER 3

DE
N S

10 years of Motif Planning & Design Consultants

遍　植
野放草花，讓荒野
成　為
空
間

Brick Yard 33

主
角

陽明山美軍俱樂部

BRICK YARD 33

台　　　北

● TEXT by 太研設計　　● PHOTOGRAPHY by 太研設計、陳奕全　　● EDITED by 郭慧

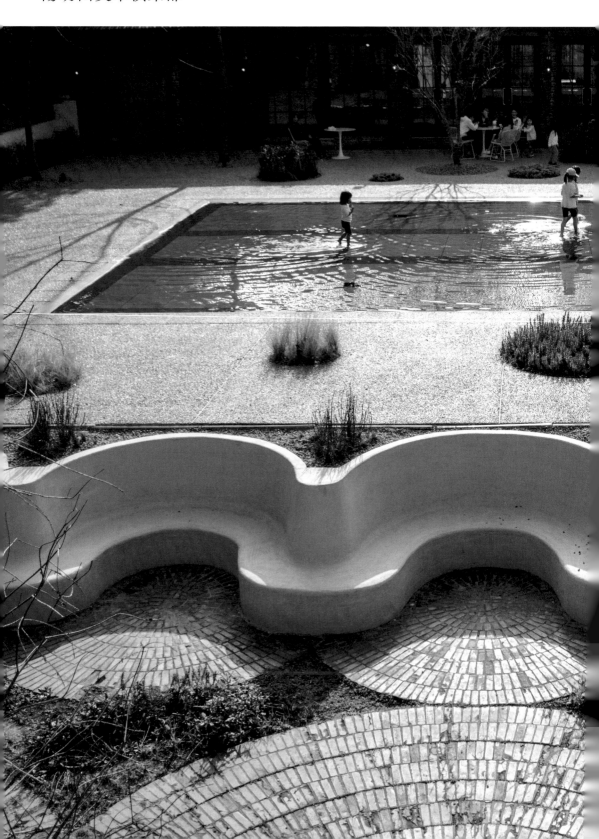

作品地點 台北市士林區 ——— **業主** 鈺德科技股份有限公司 ——— **主要用途** 歷史文化園區 ——— **基地面積** 1586 ㎡ ——— **景觀設計** 太研規劃設計顧問有限公司 ——— **施工** 魔力營造／景盛國際景觀有限公司 ——— **設計日期** 2015 年 4 月 ～ 2015 年 11 月 ——— **工程日期** 2016 年 9 月 ～ 2016 年 12 月

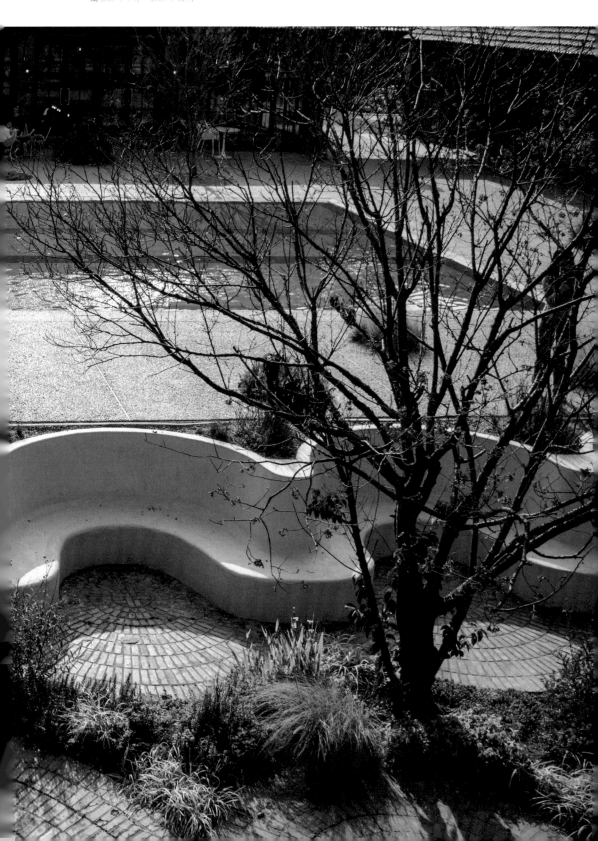

在 1950 年代，陽明山上的美軍宿舍群旁，座落著一幢美軍俱樂部，是當時駐台美軍及其眷屬的重要社交空間，也是冷戰的歷史縮影。然而，隨著時光流轉，美軍俱樂部長期荒廢，直至工程單位重新整理後，才隱約浮現當初的容顏。

面對這樣的荒廢場景，太研設計想到，既然荒野早已變成空間的主體，索性將景觀設計打造成一片自然原野，與周遭美麗的陽明山、紗帽山景色合而為一。為此，太研設計在基地中大量地種植多年生草花，並讓極度野放的草花品種，恣意地流動在這彷彿時光凝結般的場域裡頭，再搭配四季皆有變化的黃金楓、落羽松，在自然內斂中不失優雅洗鍊。

另一方面，太研設計將鋪面作為這片自然原野的低調背景，除了保留原先的紅磚鋪面，也大範圍地使用同色系、低彩度的透水混凝土鋪面，以低調的姿態作為空間的映襯，並藉由透水的材料特性，讓降雨回滲至原土層，降低對於噴灌系統的依賴，也回應永續理念。

至於水景，太研設計則把三公尺深的泳池，改建為八公分深的淺池水景廣場。其中池底由兩次折面構成，池中則有一道四公分高的中央步道。在這樣的設計下，當池中蓄水放掉一半時，中央步道就會出現；蓄水全放乾時，廣場畢現，讓這淺池水景既是映照老屋容顏的鏡面，也是人群遊走的平面。而在太研設計以折面控制高程差的巧思下，當水池變為廣場時，也不會產生惱人的高低差，是設計師對於使用者不著痕跡的貼心思量。

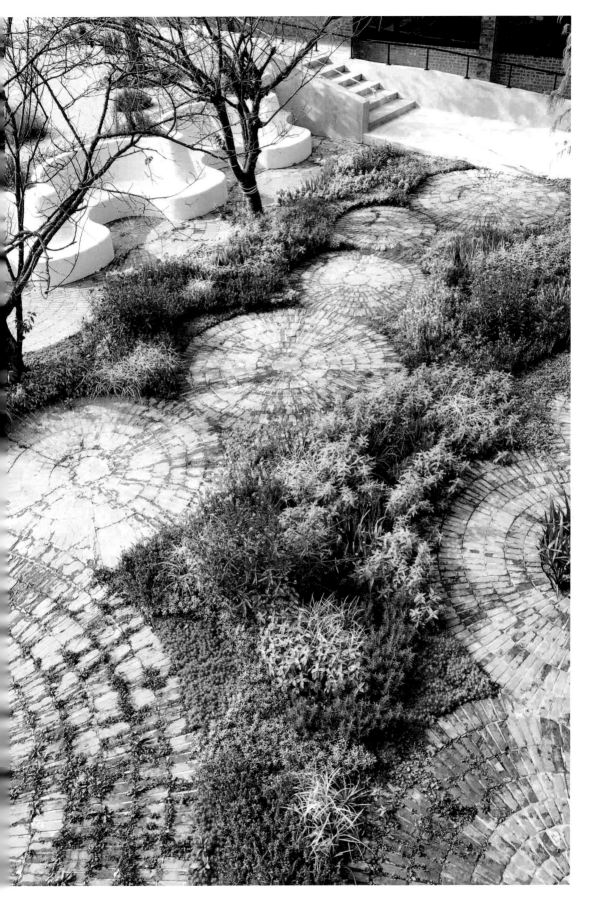

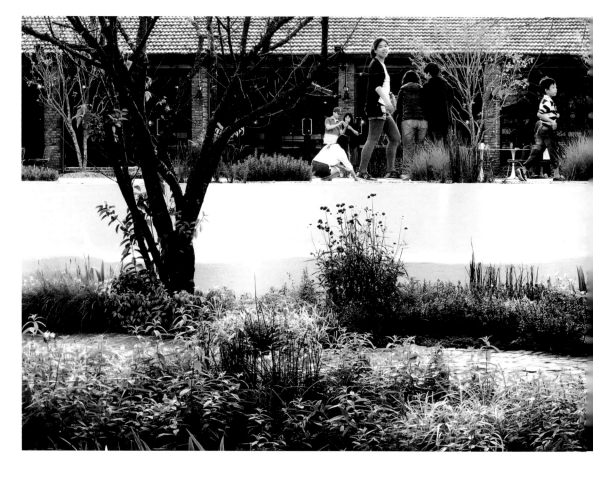

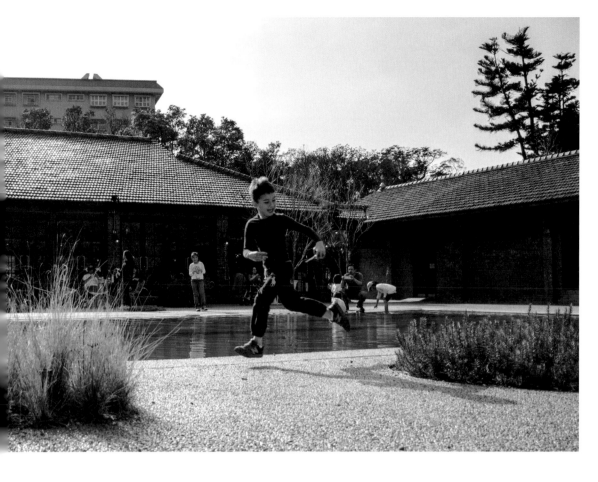

野性與侘寂

Merci Urayama

之間，迤邐
出另種美學

裏 山

MERCI URAYAMA

台　　北

● TEXT by 太研設計　● PHOTOGRAPHY by 朱逸文　● EDITED by 郭慧

Merci Urayama 裏山

作品地點 台北市士林區 ———— **業主** Merci × 太研設計 ———— **主要用途** 咖啡廳／花園 ———— **基地面積** 250 ㎡ ———— **景觀設計** 太研規劃設計顧問有限公司 ———— **設計日期** 2022 年 2 月～ 2022 年 3 月 ———— **工程日期** 2022 年 4 月

隱身在交通不易的內雙溪山區，藝文空間「Merci Urayama 裏山」地處偏遠且無大張旗鼓的宣傳，齊備了所有藝文空間經營的不利條件，卻在 2022 年開幕後，迅速成為藝文圈中口耳相傳的名字，前庭那一片野草搖曳的景象，更是許多人的心之所向。

事實上，裏山是由景觀苗圃「裏山」主理人沈映仁、Merci Cafe 主理人老王、吳書原攜手打造而成：沈映仁提供空間、苗圃、古物，老王經營餐飲空間，吳書原則從其標誌性的「野美學」出發，將這處約莫 200 坪的庭院打造為一方火山熔岩上的浮島綠洲。

不只如此，在這山林空地內打造一處具有台灣風格的禪宗庭園，作為太研私人招待所「Motif Receptition Garden」，更是吳書原藏在裏山中的野心。為此，吳書原將廢棄建築的斷瓦頹垣再次打碎作為鋪面，逶邐成一脈碎石野溪；一旁由「春池玻璃」玻璃膏製成的塊體，在陽光照耀下更顯晶亮清透，是吳書原對於溪畔石塊的隱喻；而在碎石之上，吳書原更植入銀杏、銀葉鈕扣樹、綠珊瑚，以及狼尾草、芙蓉菊、蔓綠絨等野花草。隨著綠植搖曳並依四季變化展現多樣風情，乍現了島嶼勃勃的生命力。

如果說以庭園映射內在是禪宗庭園的代表特色之一，吳書原在此則以這富有禪意與隱喻的語彙，為島嶼風土做出恰到好處的書寫——既借用了枯山水的隱喻手筆，卻以在地的石材、玻璃、綠植，流瀉出台灣獨有的風韻，在島嶼原生的野性與日式侘寂的靜謐之間，表現出另一種野美學的可能性。

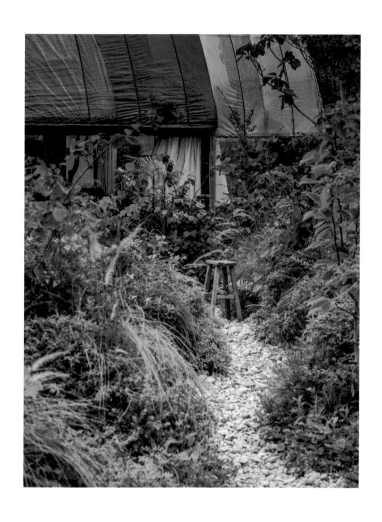

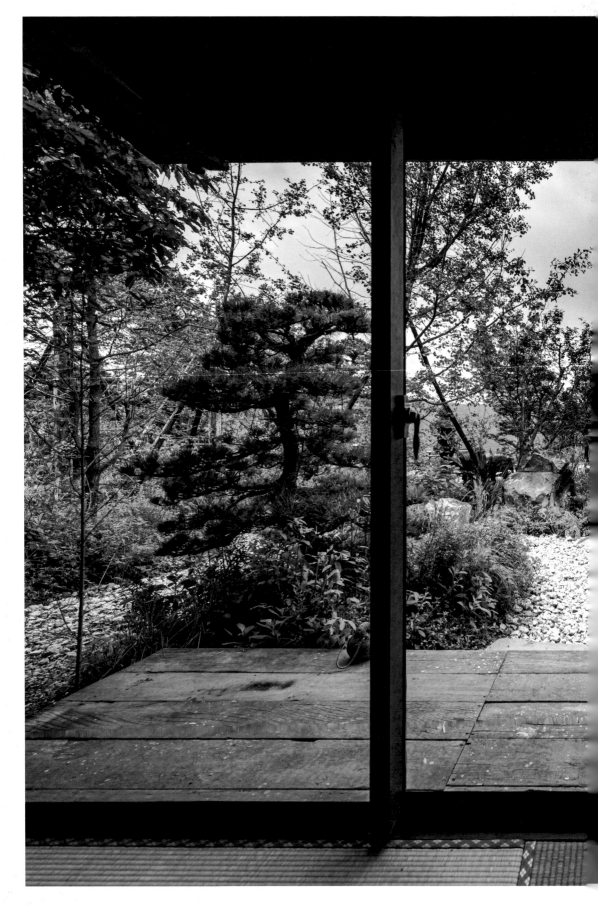

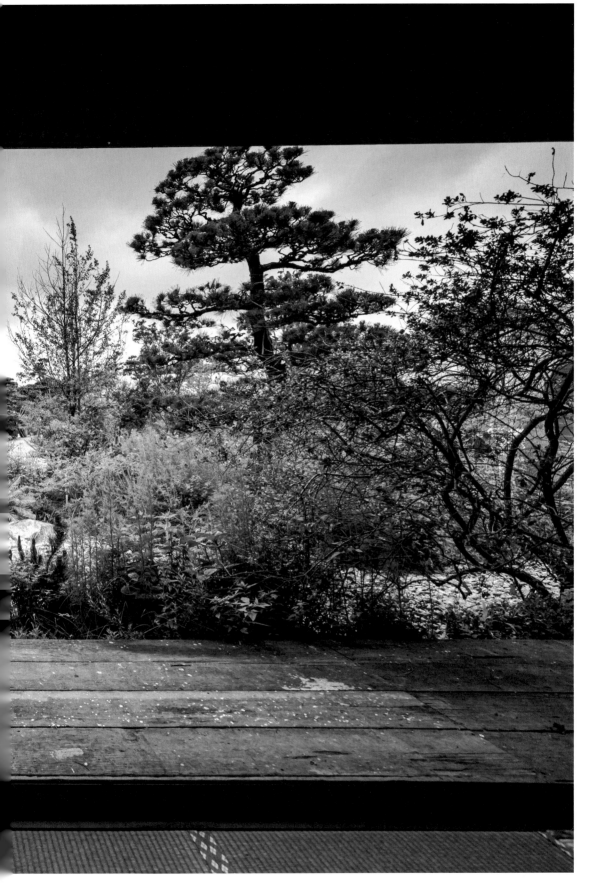

將
島嶼　生機
與

Cartier Summer Garden

異國綠意，揉合出
浪漫
荒野
風情

Cartier 台北 101 旗艦店

CARTIER
SUMMER GARDEN

台　　　　北

● TEXT by 太研設計　● PHOTOGRAPHY by 朱逸文　● EDITED by 郭慧

Cartier 台北 101 旗艦店

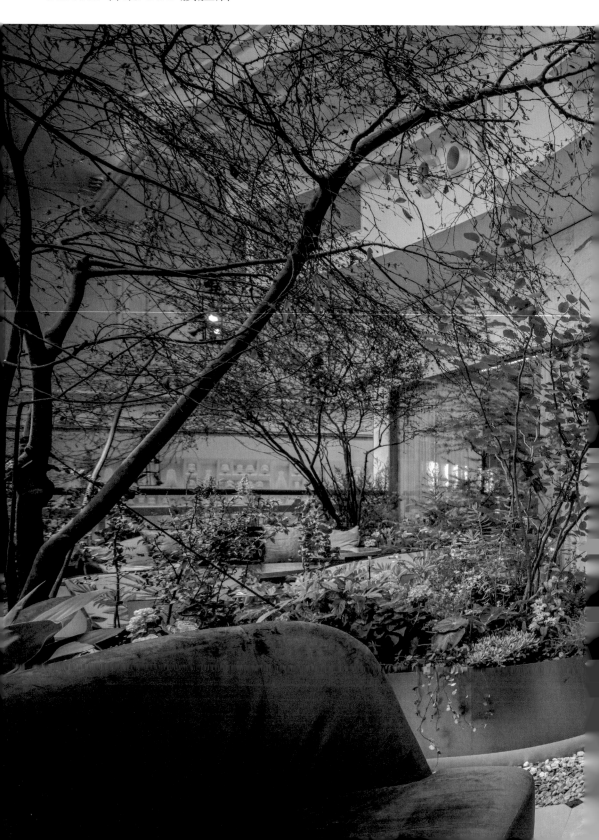

作品地點 台北市信義區 ——— **業主** 香港商歷峯亞太有限公司台灣分公司 ——— **主要用途** 銷售門市／花園 ——— **基地面積** 50 ㎡

景觀設計 太研規劃設計顧問有限公司 ——— **施工** 永橋園藝有限公司 ——— **設計日期** 2022 年 6 月 ——— **工程日期** 2022 年 9 月

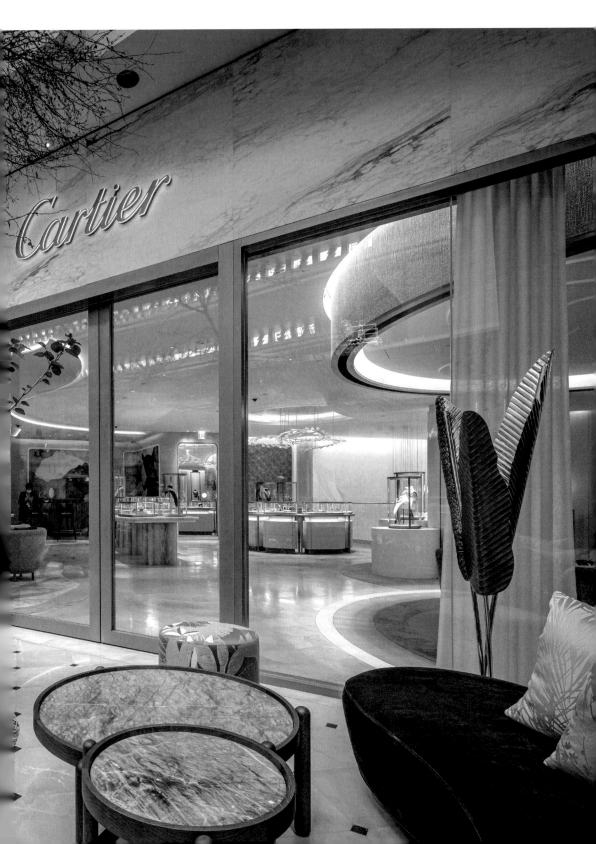

2004 年時，卡地亞台北 101 專賣店正式開幕；2022 年夏天，這百年珠寶品牌打造全新卡地亞台北旗艦店，是在全球第五家旗艦店。卡地亞每落腳一地，都會在旗艦店的空間設計上，與在地文化兩相呼應，因此，此次除了在室內珠寶壁畫上描繪台北天際線，也請到台灣版畫藝術家「沐冉 Muran」操刀 VIP 室內掛畫；而在三樓一隅的空中花園裡，則邀請太研設計主理，表現出屬於這座島嶼的盎然生機。

一改過去在國外精品旗艦店中，全盤移植歐洲文化美學的慣習，太研選擇台灣島嶼野放又細緻迷人的植栽群像，呼應法國頂級珠寶工藝，以此創造文化、工藝、自然荒野最浪漫的相遇。

概念確立後，設計執行便應運而生：首先是以彎曲如雲的植栽佈局勾勒出口袋空間，一旁則靜靜置放著法國沙發座椅，讓或坐或站的遊人，都彷彿置身迷離森林幻境；而在環境上，團隊除了巧用 101 中庭天光，也搭配台灣高科技的全光譜植物燈，提供全時段的充沛人工日照。當佈局及環境萬事俱備，在植栽選擇上，則選用鍍鈦金屬植栽槽作為載體，將原先分處於高、中、低海拔的溫帶、暖溫帶、熱帶、亞熱帶植物，混植在這室內的露台花園中，而在台灣本土植栽群之外，太研設計也引入雪松、冬青、土佐水木、狼尾草、貓鬚草等異國植物，讓歐亞植物在這都市高樓的精品店一隅，混雜出最浪漫的荒野風情。

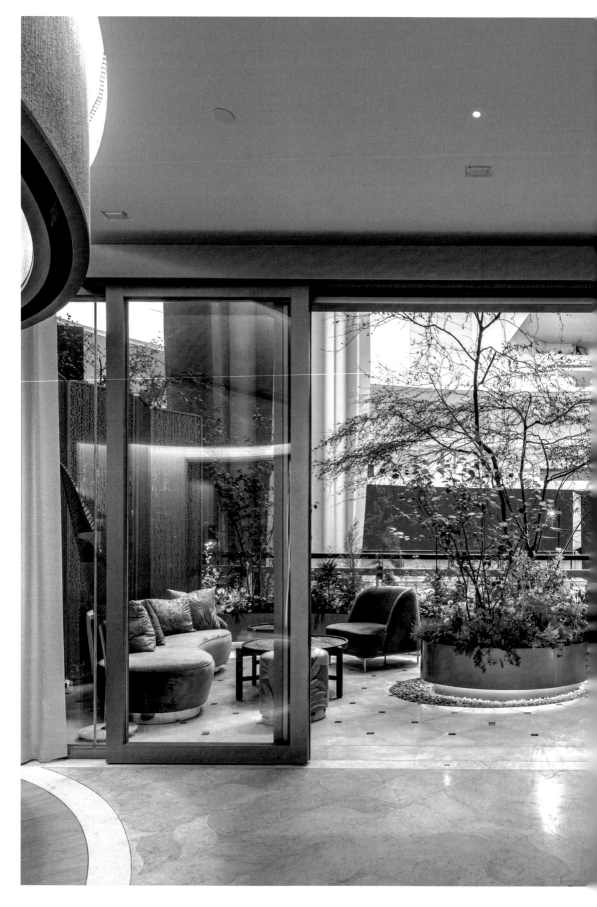

以簡練手筆，回歸本質
的

野 美

Pazzo Flagship Store

不 羈

PAZZO 形象概念店

PAZZO
FLAGSHIP
STORE

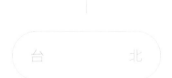

台　　　　　　　北

● TEXT by 太研設計　● PHOTOGRAPHY by 朱逸文　● EDITED by 郭慧

PAZZO 形象概念店

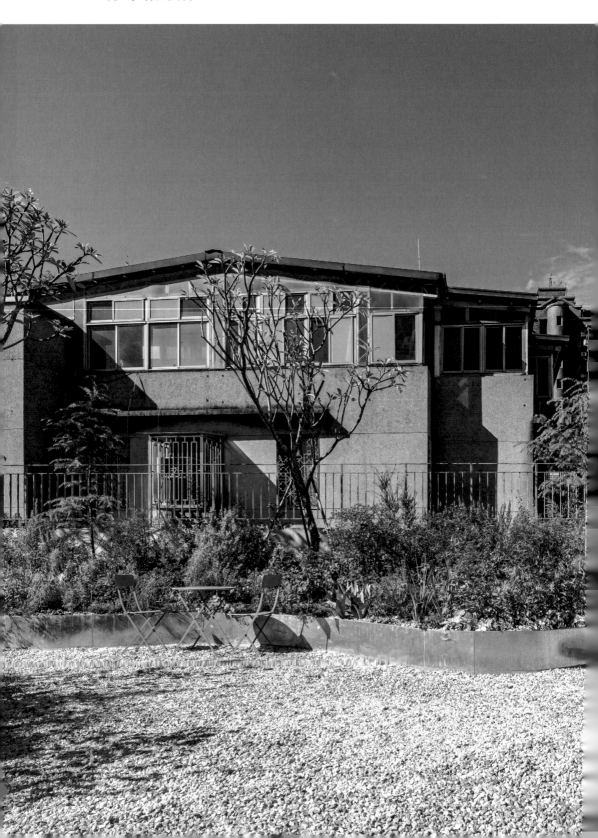

作品地點 台北市大安區 ──── **業主** 美而快實業股份有限公司 ──── **主要用途** 銷售門市／花園 ──── **基地面積** 500 ㎡ ──── **景觀設計**
太研規劃設計顧問有限公司 ──── **施工** 永格園藝有限公司 ──── **設計日期** 2022 年 7 月 ──── **工程日期** 2022 年 9 月

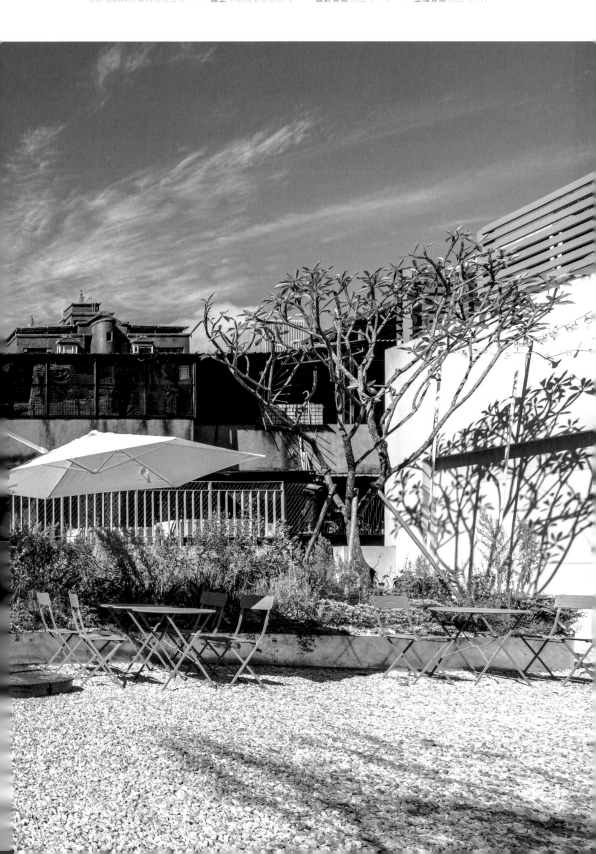

從電商起家的本土服飾品牌 PAZZO，向來以時髦卻平價的品牌定位，成為許多小資女子的著衣首選；而在 2022 年，PAZZO 為了讓大家更深入了解時髦、溫度、生活的品牌理念，更在大安區一幢與十米榕樹傍生的純白建築中，開設品牌首間形象概念店，藉由實體空間，賦予人們網路平台無法傳遞的感官體驗。

在這三層樓建築中，除了一樓將作為服飾展售空間；二來則從味覺出發，找來知名早午餐店「BRUN 不然」進駐這有著大片玻璃帷幕的清透空間；在三樓則邀請太研設計將這都心裡的頂樓空間化作綠意盎然的空中花園，讓 PAZZO 形象概念店不只關於服飾的展售，更勾勒出城市裡的理想生活。

在此，太研設計呼應 PAZZO「回歸衣著純粹質地」的理念，用不著斧鑿的簡練手筆，融入周遭環境的本來模樣。像是以不假修飾的鍍鋅鋼板質材打造花台，而當表面鋅花與島嶼植栽群像相互輝映，不只鏡面中映射花影，在陽光灑落下更顯燦然。另一方面，太研設計在植栽選用上，也摒棄時尚品牌最直覺連結的繁花似錦，而是以島嶼中低海拔雜木為依據，勾勒出那荒美不羈的簡單幸福。

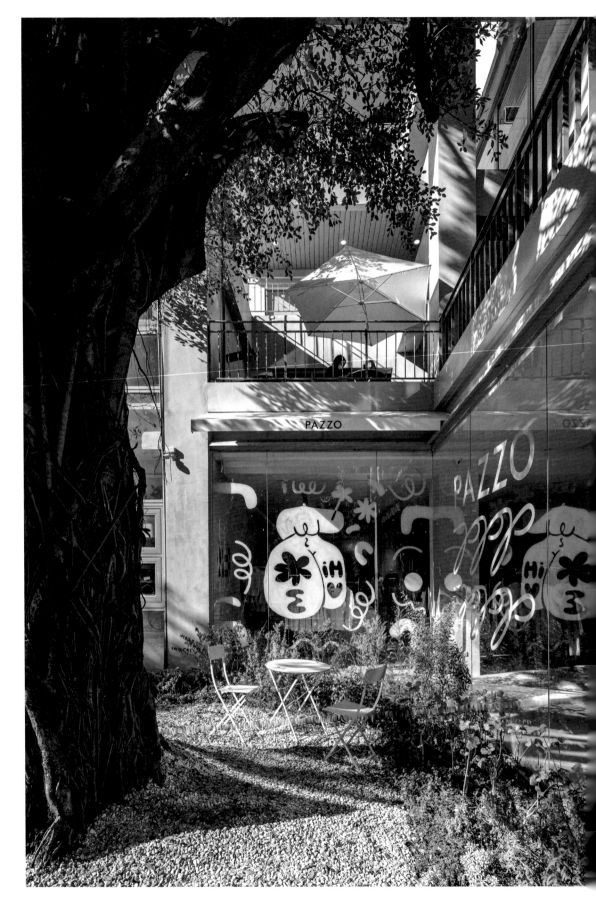

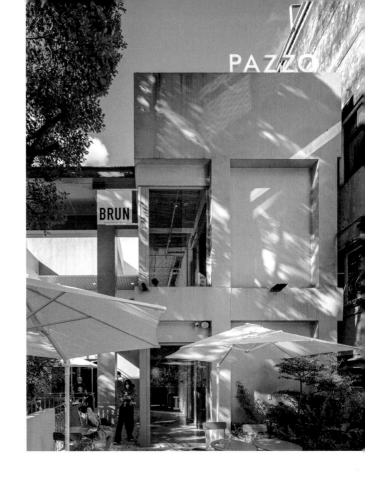

瞬間　與　永恆
的

Heterotopia Garden

生
死
張
力

異 托 邦 花 園

HETEROTOPIA GARDEN

台　　　北

● TEXT by 太研設計　● PHOTOGRAPHY by Slow Geng　● EDITED by 郭慧

異托邦花園

作品地點 台北市中山區 ——— **業主** 台北市立美術館 ——— **主要用途** 展覽／裝置 ——— **基地面積** 415 ㎡ ——— **景觀設計** 太研規劃設計顧問有限公司 ——— **施工** 太研規劃設計顧問有限公司／樺藝景觀有限公司 ——— **設計日期** 2020 年 4 月～ 2020 年 5 月 ——— **工程日期** 2020 年 7 月

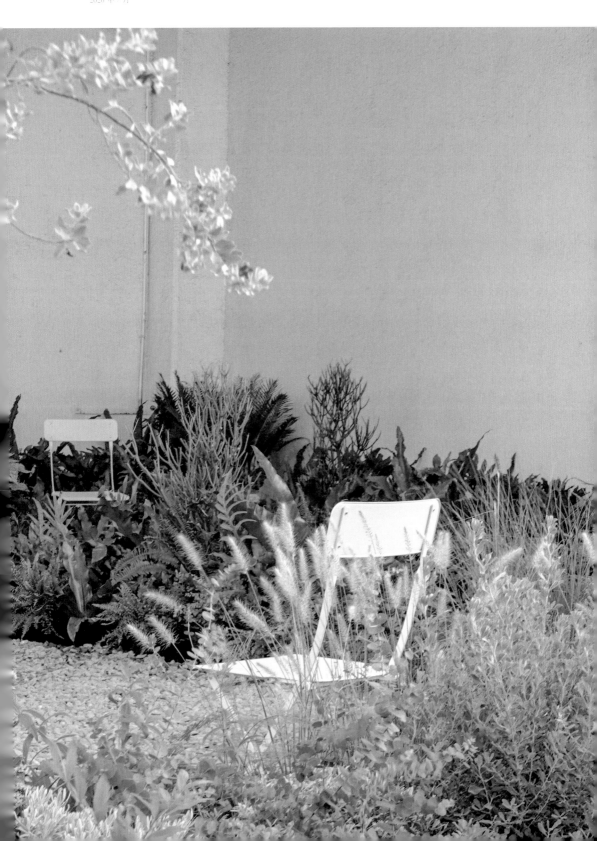

想掌握一個人的精神狀況，需要向內在不斷探問；想了解一個時代的精神狀況，答案卻可能在美術館裡。2020 年時，台北市立美術館由策展人蕭淑文和客座策展人耿一偉共同策劃《藍天之下：我們時代的精神狀況》展覽，並以「媒體社會」、「文明社會」、「人類生存的新參數」、「終點：園林」四大展區的靜態展示或藝術表演為途徑，描繪屬於時代的精神狀況。

在「終點：園林」展區中，太研設計以「異托邦花園」為題，讓「園林」作為世界的擬像。在此，太研設計從傅柯（Michel Foucault）之言發想——傅柯認為，相對於不完美的真實世界，鏡中世界則是完美卻不真實的「烏托邦」，而引領人們前往「烏托邦」的鏡子則稱為「異托邦」。在這座人造園林中，太研設計則以植物為媒介，表現稍縱即逝與永垂不朽拉扯出的巨大張力，也將希望、美感、力量、脆弱融為一體，交織在這更完美且好似真實存在的「異托邦」裡。

值得注意的是，在這座異托邦花園中，太研設計以植物流動的地景，隱喻人類最小單元的生存環境，更以此打造出隱晦的行走路徑，象徵人類對未知的迷茫探尋。此外，這座人造園林雖以植物為主體，卻處處留有人類活動的痕跡，微妙地表達出人與人、人與世界的關係。當人們穿梭在這座終點的園林時，植物並不為人服務，而是由人類適應植物間產生出的節奏與空隙。這就是在這座「異托邦花園」裡，由植物構築而出的世界秩序。

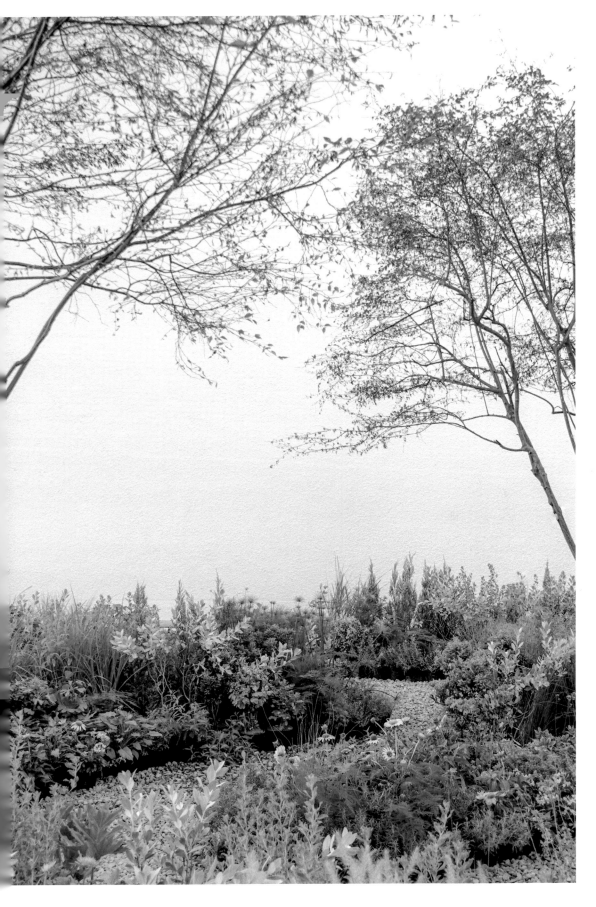

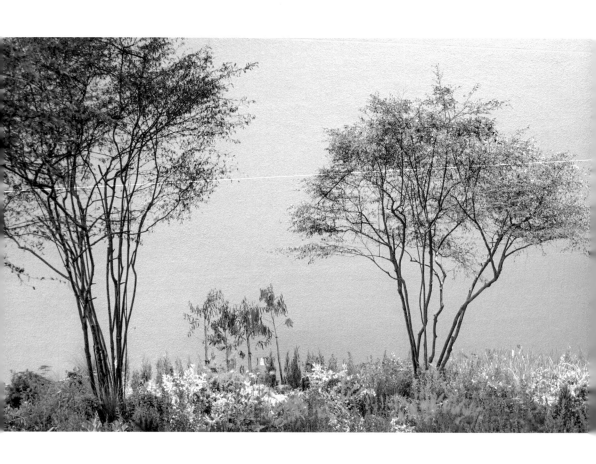

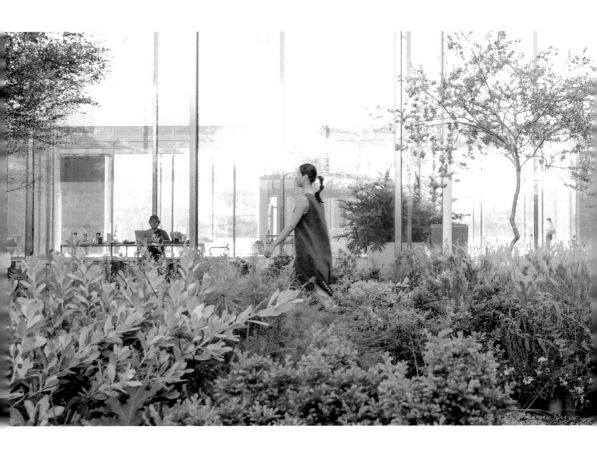

以植物
為
筆墨，勾勒　美好生活的

Reception Center

藍
圖

接 待 中 心 花 園

RECEPTION CENTER

台 北 · 台 中

● TEXT by 太研設計　● PHOTOGRAPHY by 朱逸文　● EDITED by 郭慧

由鉅惟上接待中心、永康麗莊接待中心、順天永春接待中心

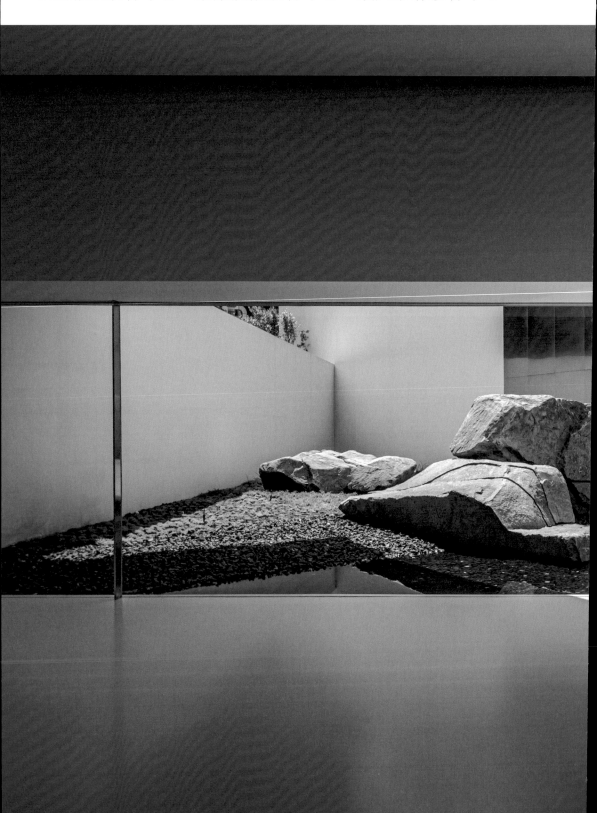

作品地點 台中市西屯區 ——— 業主 由鉅建設股份有限公司 ——— 主要用途 接待中心 ——— 基地面積 2027 ㎡ ——— 景觀設計 太研規劃設計顧問有限公司 ——— 建築 三石設計事業有限公司 ——— 施工 永椿園藝有限公司 ——— 設計日期 2020 年 12 月～ 2021 年 7 月 ——— 工程日期 2021 年 3 月～ 2021 年 10 月

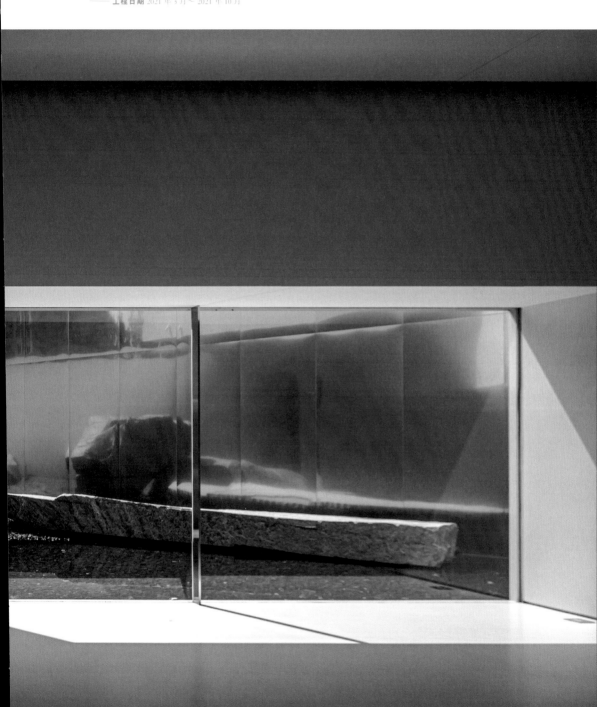

房地產接待中心的設計，勾勒的是屋主對於未來生活的想像，而在由鉅惟上、永康麗莊、順天永春接待中心三座接待中心的花園中，太研設計則以植物為筆墨，勾勒出美好居家的想像藍圖。

由鉅惟上接待中心裡，當日本國寶雕刻大師河泉正敏與陳瑞憲老師攜手勾勒空間的侘寂之美後，太研設計更以植物為媒材，在剛硬的巨石陣裡鋪就詩意優雅的自然韻味。在此，團隊特意以隨季節變化色彩的藍草，取代傳統枯山水的苔原景色，為景觀增添鮮明的季節感。與此同時，太研設計也以珍稀的喜馬拉雅雪松點綴天井、用台灣高海拔火山湖泊作為水景造景，與大劈面石材相映成趣。透過這樣的設計，太研設計不僅在空間裡暗喻自然的美好，也為豪宅景觀作出有別於過往巴洛克式庭園造景的全新演繹，讓人看見奢華的另一種樣貌。

在永康麗莊接待中心，太研設計以單向的流線、混植植栽配置的手法，開展出一片帶狀花園，逗引人們在花園中漫遊，彷彿探索桃花源般，緩步穿梭於建築之間，感受綠意隨光影變化的魔幻氛圍。而在漫步的過程中，五感也從喧囂的城市中回歸自然，沉浸在台北市大安區少有的野趣裡頭，在自由野放的植藝中遇見生活。

至於座落在台中市區的順天永春接待中心，在太研設計操刀下，則表現出市井之外的綠意綿延。從入口處到內部九座大小不一的中庭，都在不同植栽的搭配下，產生不同的空間表情。而從屋外延伸到室內的植栽也同時模糊了空間的邊界，形成一片開放綠意，為質樸的建築空間，傾注野放的氣息與無窮的生命力。

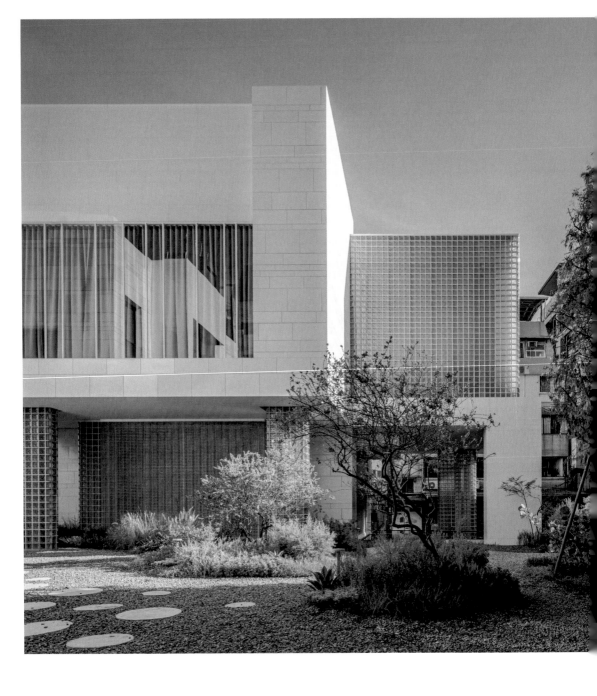

作品地點 台北市大安區 ——— 業主 信義房屋股份有限公司 ——— 主要用途 接待中心花園 ——— 基地面積 1500 ㎡ ——— 景觀設計 太研規劃設計顧問有限公司 ——— 建築 域研瑜相空間設計 ——— 施工 星盛國際景觀有限公司 ——— 設計日期 2021 年 2 月～ 2021 年 4 月 ——— 工程日期 2021 年 6 月

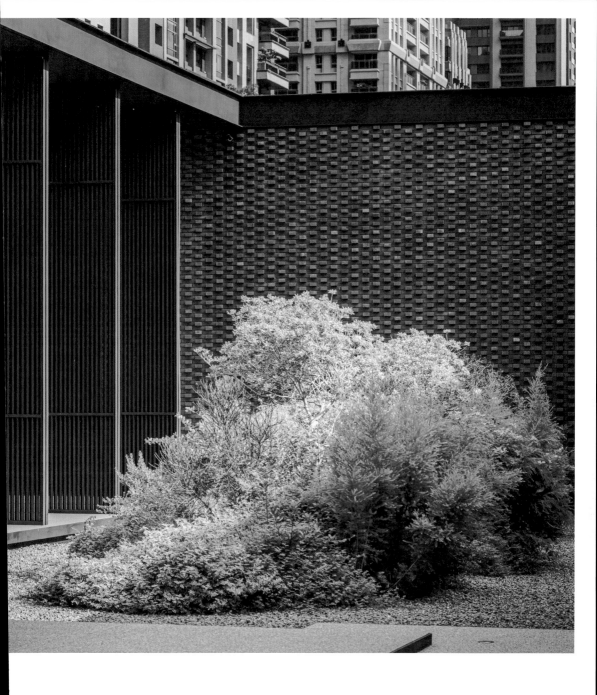

作品地點 台中市南屯區 ——— 業主 順天建設 ——— 主要用途 接待中心花園 ——— 基地面積 5000 ㎡ ——— 景觀設計 太研規劃設計顧問有限公司 ——— 建築 王子亳 ——— 施工 永椿園藝有限公司 ——— 設計日期 2020 年 9 月 ~ 2020 年 10 月 ——— 工程日期 2021 年 1 月 ~ 2021 年 6 月

GARI

花園──承載理想美感的自然樂土

吳書原 × 凌宗湧 × 王俊傑

TEXT by 黃映嘉 PHOTOGRAPHY by 林軒朗 EDITED by 陳佳濃

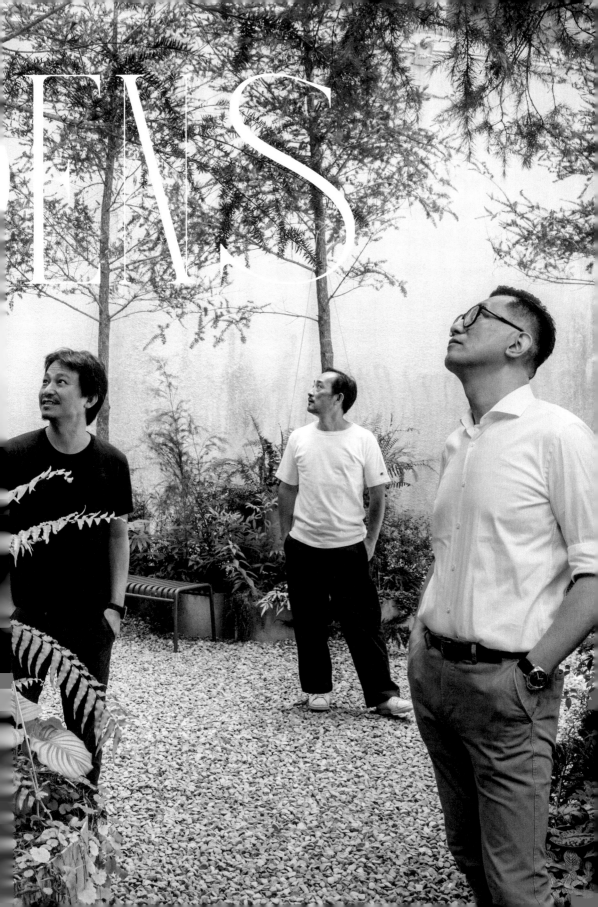

不論是吳書原、凌宗湧尊崇自然的私人花園，或是北美館館長王俊傑甫上任就進行重塑的中庭景觀「迷霧花園」，都是為了回應島嶼之美所誕生的場域。或許形式、大小、用途皆異，但三人所追求的，僅僅是那份對美學的堅持，以及對於守護自然資源的責任，使得花園不只是花園，更是一座能承載理想的樂土。

Q：如何創造理想的「花園」景觀？

吳書原（以下簡稱吳）：花園的景觀要很自然，因為自然會讓我們感到謙卑，就像宗湧在陽明山上的小屋，安靜躺在群山之間，花就自然地冒出來，跟以往看花藝作品的感覺不一樣。我覺得宗湧的小屋能那麼吸引人，是因為他看見了台灣的土地，而不是只看國外的東西，那都太虛無、太誇張。從自己的土地出發，那個美感就會出現。

凌宗湧（以下簡稱凌）：的確，如同書原所說，我在陽明山的花園很重視

自然，不僅群山環繞，還能看見火山。這讓我想到以前的工作環境，像是安縵、虹夕諾雅，都在尋找像這樣的絕景來做世界級酒店，而這樣的絕景就在我眼前，為什麼不選擇住在這呢？所以就決定開始著手整理自己的花園。

王俊傑（以下簡稱王）：雖然我們彼此的工作領域都不相同，但是不論景觀或花藝，都是在追求「美」，但是對於「美」的定義，宗湧是以花為主體，書原則是顏色較少的植栽景觀，乍看完全不一樣，但是追求色彩的協調與細緻度、組合出來的美感、跟環境空間的關係都是一樣的。

Q：都在自己的花園裡種些什麼呢？

凌：我跟書原的共通點是，沒有刻意用奇花異草，而是生活中就存在，只是一直被忽略的植物。流行角度一直在變化，什麼時候會被重新翻出來不知道，所以我在竹子湖的地主是苗圃生產者，他有很多過季花草，或是現

在不太有人用的花材，但在我眼裡都是珍貴古董，它們都還在土地裡生長，是外面市場買不到的寶物。我會把它們放在適合的地方，因為只有自己知道想展現的是什麼。

Q：北美館的「花園」當中又種了些什麼呢？

王：迷霧花園這個作品很特別的是，美術館中庭有一些限制，不可能挖掉重新填土，因此書原只能用盆栽來種植，但盆器長出來的植物總是給人「人工感」，所以要怎麼達到自然錯落又具有野性，打造「沉浸感」變得很重要。

就像日本的枯山水，雖然是人工設置，但不會讓人覺得突兀或是有違和感，反倒能跟自然與建築產生協調。這當然有很多原因，包括顏色、材質、造型都會影響，所以回到迷霧花園來說，就是運用盆栽與森林兩種不太一樣、甚至會造成衝突的元素，但融合在一起又是一種美感。

吳：迷霧花園的想法可以回溯到我在英國的時候。第一次有英國人跟我提到台灣，就說這裡三千多公尺的高山就有兩百多座，所以我一直放在心上，想找尋台灣特別的地方。後來發現，台灣有溫帶、熱帶、亞熱帶、雨林氣候，植物物種非常多元，加上農改實力強，可以把高山上的物種改到平地，所以我才想用這個獨特的實力去創造一個人工森林，在平地也能看到高、中海拔物種，並且透過濕度的控制，讓整個環境活起來。

Q：為什麼北美館會想要做這樣的挑戰呢？

王：我去年到任的第一件事，就是改造花園跟公共空間，我覺得非做不可，而且要馬上做，因為美術館的公共空間是很重要的對外象徵，它直接給予這個館的第一形象以及感官意象。如果我們都說北美館的展很專業的策劃，但到了花園跟公共空間卻無法感受到，這樣不是很怪嗎？

而且我覺得花園是一項提醒，也是一種美感教育，民眾來到這裡可以在欣賞植物、感受風景，又或是散散步、坐著沉澱心靈。其實我們的工作很重要，雖然在台灣整體聲量來說相對較小，可是只要試圖去改變，讓民眾看到美學多元呈現方式，還是會有潛移默化的效果。

凌：我同意這樣的想法，尤其房子的庭院或花園，最能顯現主人品味，因為房子可能是歷史建物不能改、家具可能是傳家寶不能丟，但花草是可以修正的。

Q：為什麼可以透過「花園」傳達美感教育？

凌：我在九份的空間前方有一棵榕樹，但是該不該移走，就看你用什麼眼光去看。例如有人就會全部移走，想要展現全新自我、歸零重來，但也有人覺得，這樹已經比我久了，應該要學習怎麼看待他的美好。在台灣很容易遇到業主不斷跟我說，那些變葉木很

醜啊，紅不紅黃不黃綠不綠就是髒，我真心覺得植物有苦說不出，自然的變化真的是非常「自然」的事。

吳：過去台灣的景觀設計很常要求「平行」輸入峇里島、兼六園、凡爾賽宮的庭園，這不是讓你做設計，而是抄襲，把旅行的記憶完全複製。我們要看到植物從土地以自然狀態長出來，這樣的庭園才有台灣島嶼的味道，而不是要移植國外的樣子，否則我們永遠沒有值得驕傲的設計可以端上國際。

王：我覺得台灣因為四季不夠分明，會降低民眾對色彩的敏銳，尤其對色彩的協調感、與空間環境的關係，誕生很多奇怪的想像，甚至是胡亂拼湊。加上速食文化當道，對於美的環境的感知會從快速受到刺激的方向獲得，例如大家總在跟風賞楓與賞櫻，這類植物色彩很飽和亮麗，通常數量又多與廣，所以使得我們民眾無法去欣賞沒有顏色的山林之美。

可是美感這種東西要從小去教育，就算僅是綠色也能細分不同層次的綠，

不同植物有各自能展現的生命力，例如草本、木本其實特性不一樣，但大家都缺少辨別與區分這些相近事物的能力。

Q：如何透過花園讓世界看見台灣？

凌：以前是希望在台灣可以看到世界，加上無法出國，所以仿造國外做了很多個相似的花園。但我們現在的職責是讓世界看到台灣，我覺得有一個很重要的關鍵——那怎麼可以沒有自己呢？而且我常在想，台灣有平原也有高山，那麼到底哪裡才是屬於台灣特色？1000公尺？2000？還是3000？當我看到書原在北美館的作品「森林花園」真心覺得了不起，過去都是在紙張上說明台灣有明顯的垂直高度，這是我頭一次看到有人用庭園的規模表現出來。

吳：很多植物學家都說，台灣是受到神祝福的島嶼，有很多種子沉睡很久之後又會冒出頭來，這在沙哈拉沙漠根本不可能發生。這就要提到台灣很

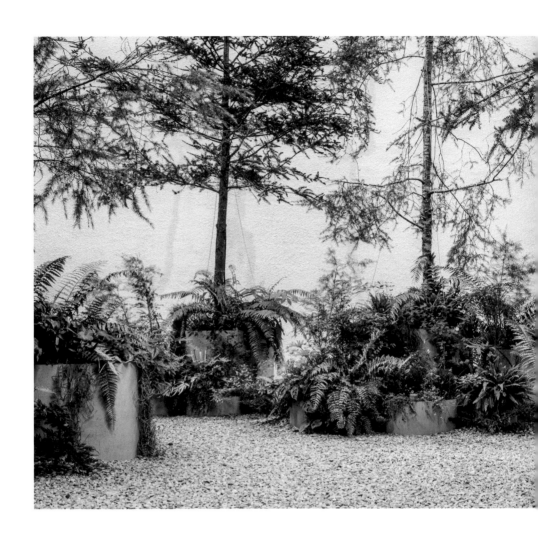

重要的土壤狀態，由於這座島嶼只經歷過一次冰河時期，但全世界至少經歷五次以上。所以我一直認為，土地該長什麼就讓他長，避免用除草劑、肥料這些東西，這是之後台灣植物設計栽培理論很重要的觀點。光是台灣這座小島，聚集了一萬多種植物可以探討，我們或許是世界上最後的諾亞方舟。

CULT

SPA

CHAPTER 4

URAL

10 years of Motif Planning & Design Consultants

CES

當美麗之島上的
林木蓊鬱，成為

Taichung World Flora Exposition

台
灣
最引以　為傲的
國
力

台中世界花卉博覽會

TAICHUNG
WORLD FLORA
EXPOSITION

台　　　中

● TEXT by 太研設計　● PHOTOGRAPHY by 黃紫剛、劉德輔、Pin Ho　● EDITED by 郭慧

台中世界花卉博覽會

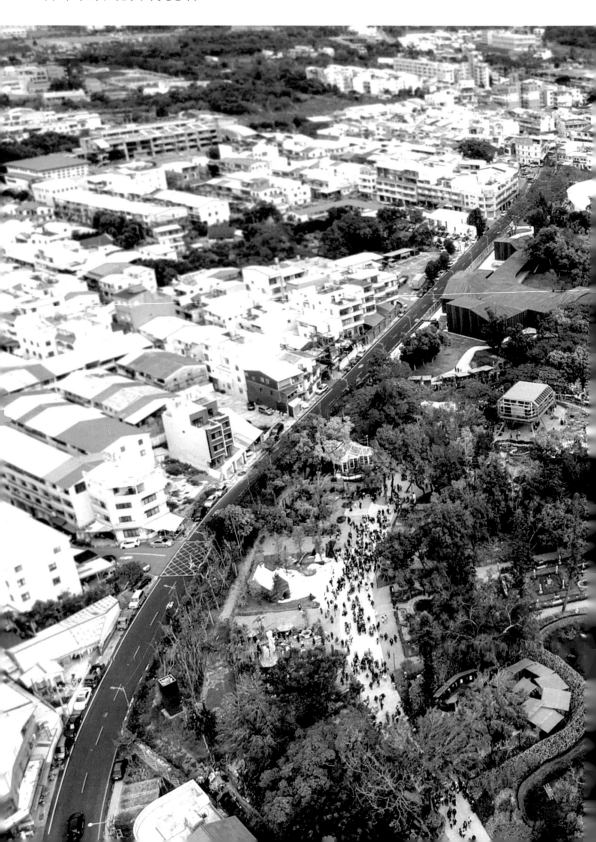

作品名稱 與濃縮地景的相遇 × 人類意識的開花 ── 作品地點 台中花博后里森林園區 ── 業主 台中市政府 ── 主要用途 國際花卉博覽會策展 ── 基地面積 15.9 h㎡ ── 地景植栽策展單位 太研規劃設計顧問有限公司 ── 施工 山水工程顧問有限公司 ── 設計日期 2017 年 12 月～ 2018 年 3 月 ── 工程日期 2018 年 3 月～ 2018 年 8 月

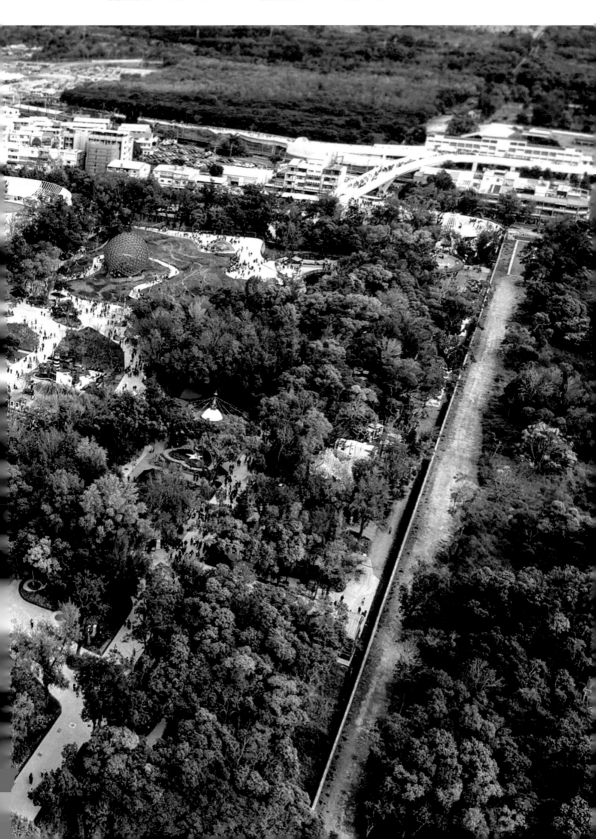

1851 年，全球首場萬國工業產品博覽會在倫敦海德公園盛大舉行，讓全世界看見英國在工業革命後累積的科技成就；到了 2018 年，世界花卉博覽會在台中盛大展開，又如何讓世界看見台灣？

面對這個巨大的命題，太研設計決定以台灣這高山之國的自然植被、蓊鬱山林來回應。為此，太研設計在烏日高鐵站站前廣場上披覆象徵農業科技的溫室桁架結構，並讓充滿生命力的台灣野草花隨著架結構起伏。仔細觀察桁架與攀爬其上的植被，可看見在不同高度上的植被，從低至高分別對應著從出海口到中高海拔的植栽群相。到了夜幕低垂之時，一道道雷射光束交織於桁架結構中，更讓整體結構彷彿漂浮於空中的大型雕塑。與此同時，桁架上的條燈也隨著時間依序亮起，編織出視高低錯落的景深，讓此地的白晝與夜幕表現出截然不同的樣貌。

在后里森林園區裡，太研設計則將原為后里陸軍裝甲 586 旅軍營用地的蓊鬱森林，打造成島嶼的微縮風景：首先大量保留原地的老樟樹、苦楝、楓香、榕樹，藉此庇蔭既有的原生植被，接著則將中高海拔霧林帶、中海拔櫟林帶、中低海拔楠儲林帶、低海拔榕楠帶，直至河、海濱、砂礫地的地景樣貌，濃縮於台中一隅，將島嶼氣象萬千的林相變化，打造成台中世界花卉博覽會園區裡的微縮風景。藉由這獨具巧思的呈現方式，讓大家看見在這美麗之島上，多達五千多種原生植物、七百多種蕨類的傲人植物群相，也讓台灣島上的多元物種、多變地形、多樣氣候，以及深厚的農技實力，成為 21 世紀的世界花卉博覽會裡，最優雅而強韌的國力。

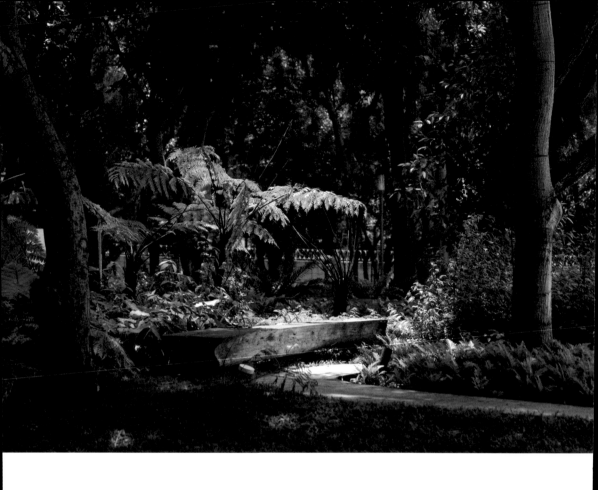

作品名稱 台灣的野草地圖 × 島嶼裡的山與海 ——— **作品地點** 烏日高鐵站前廣場 ——— **業主** 台中銀行 × 台中市政府 ——— **主要用途** 地景藝術 ——— **基地面積** 22643 ㎡ ——— **景觀設計** 太研規劃設計顧問有限公司 ——— **光與裝置藝術** 莊志維 ——— **施工** 山水景觀工程股份有限公司 ——— **設計日期** 2018 年 4 月～ 2018 年 6 月 ——— **工程日期** 2018 年 6 月～ 2020 年 8 月

保留眷舍門前果樹，
讓植物成為
在地歷史
的

Shuei Jiao She Cultural Park

說
書
者

台 南 水 交 社 文 化 園 區

SHUEI JIAO SHE CULTURAL PARK

台　　　　南

● TEXT by 太研設計　● PHOTOGRAPHY by 朱逸文　● EDITED by 郭慧

台南水交社文化園區

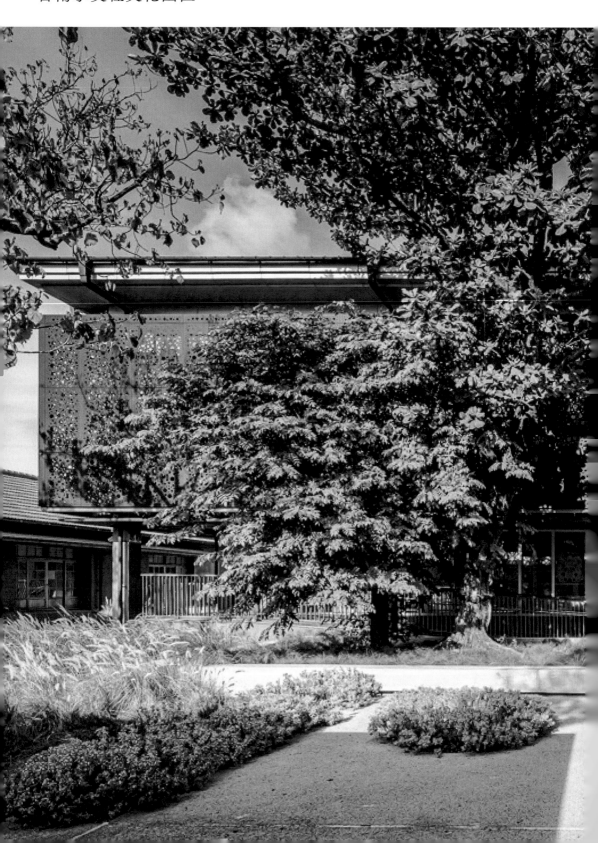

作品地點 台南市南區 ——— **業主** 台南市政府文化局 ——— **主要用途** 歷史文化園區 ——— **景觀設計** 太研規劃設計顧問有限公司 ———
建築修復及設計 軸組聯合建築師事務所 ——— **施工** 慶洋營造有限公司／昕輪庭園藝 ——— **設計日期** 2016 年 7 月～ 2017 年 7 月 ———
工程日期 2017 年 8 月～ 2020 年 1 月

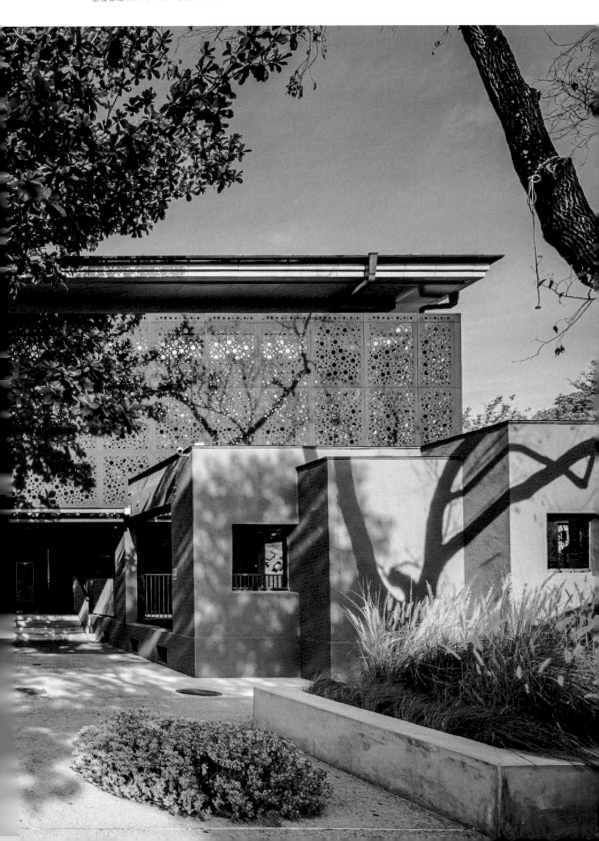

1937 年建立的水交社日式宿舍，過去曾是台南海軍航空隊的官兵及眷屬居所，到了國民政府來台之後，則成為 433 聯隊基地。可惜隨著時光遞嬗空間逐漸荒廢，直至台南市政府文化局將其重新修整後，往日建築、院落輪廓才逐漸浮現。

重建工程除了讓水交社日式宿舍恢復往日風華，並保留圍牆、老磚等歷史痕跡，更將這座歷史悠久的建築打造為城市的文化歷史公園及中央公園。為此，工程團隊將原有空間打造為適合 3～5 人、10～20 人、100 人以上，尺度不一的藝文場域，並將「單進單出」的既有動線轉換成流動、半流動、停留的動線設計。

植栽選擇上，太研設計盡可能保留過去眷舍常在自家庭園種植的芒果、楊桃、龍眼等果樹，連悄然生長於防空洞一隅的野花「長柄菊」也悉心保留，讓現地植物成為最佳的歷史說書人。另外新植大量芙蓉菊、狼尾草、細葉芒、迷迭香，並將 12～15 公尺的四季喬木散落在水交社日式宿舍園區內，以喬木的四季變化，優雅地勾勒出島嶼春夏秋冬的自然氛圍。

如今，漫步在水交社文化園區中，人們抬眼所見不再是往日的破敗衰頹，而能沉浸在植栽、草坡、建築、遺跡之間，看見建築與植栽如何呼應在地的歷史脈絡，並為當代提供新的藝文場域，在「追古」的同時「溯新」。

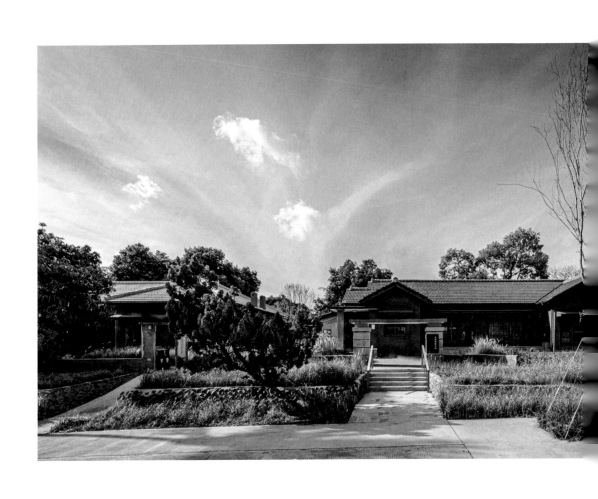

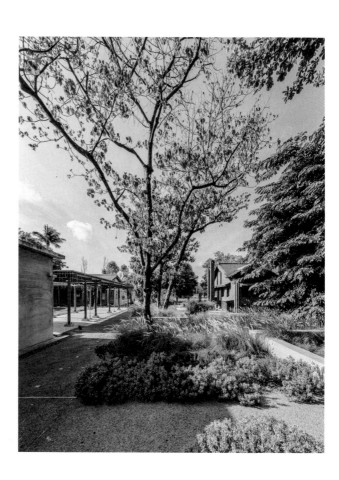

以原生種打造城市客廳，
讓藝術體驗

從

Chiayi Art Museum

廣　場

開

始

14

嘉義市立美術館

CHIAYI
ART
MUSEUM

嘉　　　義

● TEXT by 太研設計　　● PHOTOGRAPHY by 朱逸文　　● EDITED by 郭慧

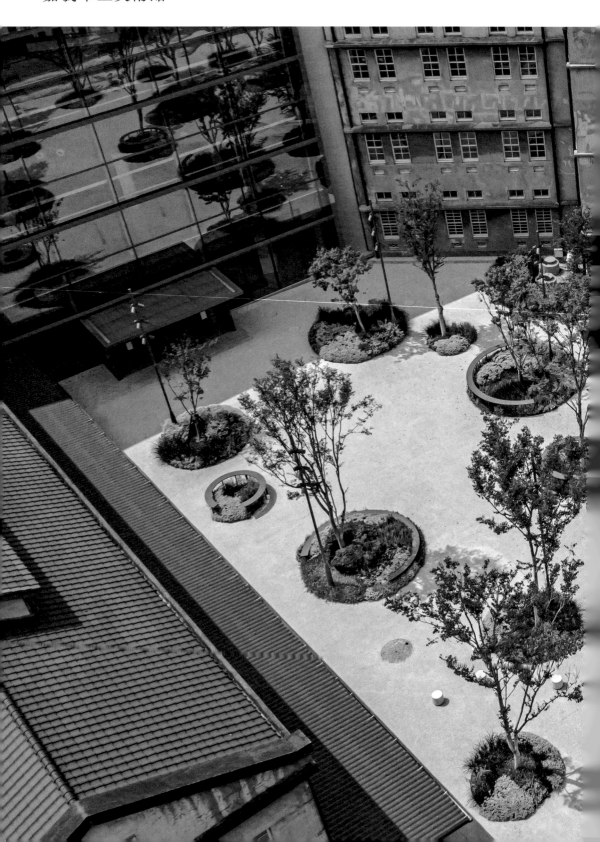

作品地點 嘉義市西區 ── **業主** 嘉義市政府文化局 ── **主要用途** 美術館 ── **景觀設計** 太研規劃設計顧問有限公司 ── **建築** 黃明威建築師事務所／王銘顯建築師事務所 ── **施工** 建都營造有限公司 ── **設計日期** 2014 年 12 月～ 2018 年 3 月 ── **工程日期** 2018 年 4 月～ 2020 年 4 月

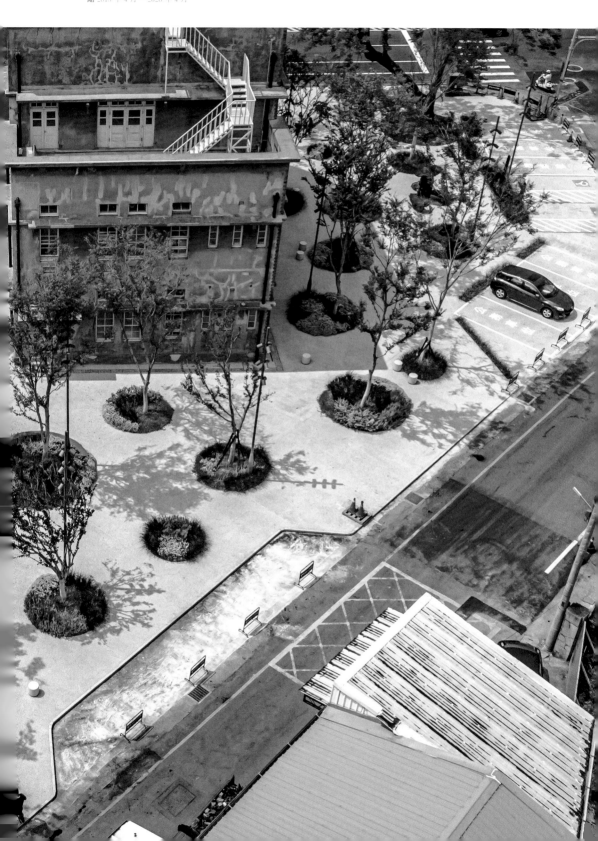

在 1938 年舉辦的「台灣總督府美術展覽會」中，嘉義藝術家占了入選者的兩成之多，讓《台灣日日新報》以「嘉義乃畫都」為題報導，嘉義也自此有了「畫都」名號。2020 年，嘉義美術館正式揭幕，在昔日「菸酒公賣局」裡延續畫都往日榮光，持續閃耀暖暖光芒。

作為這樣一座藝文場域的景觀設計團隊，太研設計將文化展演、藝術欣賞從美術館的一室之內延伸到戶外中庭，讓美術館廣場不只是建築前景，也是市區靜謐的一隅，更像是城市的客廳，靜靜地佇立在車水馬龍的大馬路旁，成為居民遊逛、漫步、休息的場域。

植栽選用的規劃則特意使用常綠灌木及園藝用畜牧草，並研究不同花穗、顏色和生長特性，以呈現舊時野放的地景，也展現台灣農業培育的實力。同時，如水滴般散落的喬木巧妙地排列出休憩空間與動線，搭配台灣黃楊、迷迭香、芙蓉菊、斑葉女貞、柳葉天使花、大葉麥門冬、柳葉馬鞭草等灌木，更為廣場潑灑出具有深淺層次的綠意，再綴上些許狼尾草與四季草花，讓原生植栽在此優雅又野放地搖曳。

散落在廣場上的弧型石材座椅，隱晦地出現在綠地邊緣，以 45cm、75cm 的高低錯落，歡迎人們在城市的客廳中或坐或靠，享受片刻愜意。而在地面上，太研設計則以透水混凝土鋪面延續嘉義美術館乾淨素雅的建築立面，不爭不搶地，讓視覺焦點回歸於建築與綠意。到了暮色蒼茫之時，隨著晚風將搖曳樹影打落在低彩度的混凝土鋪面上，更讓人凝神感受這一方藝文場域的時光流轉，神遊於今昔之間，感受畫都不言自明的藝術氛圍。

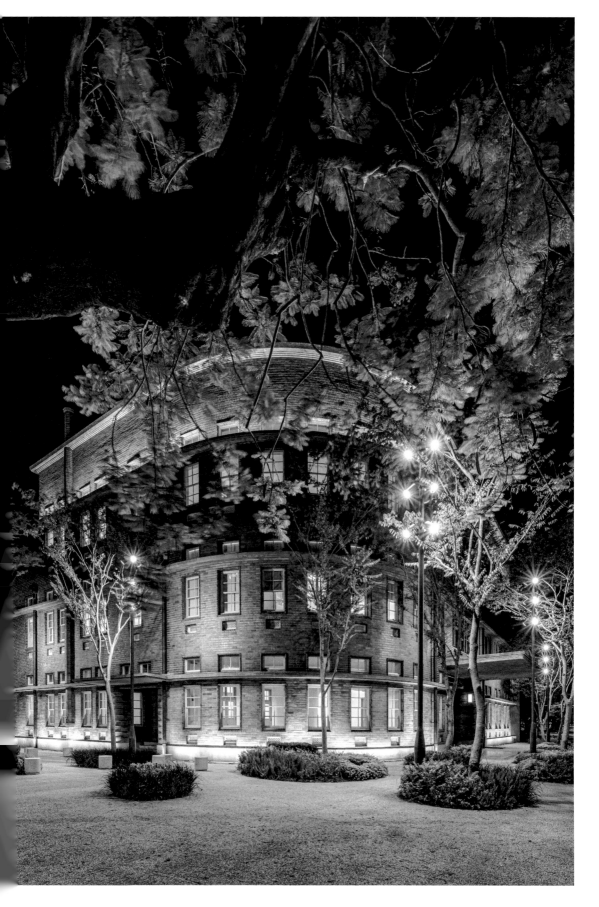

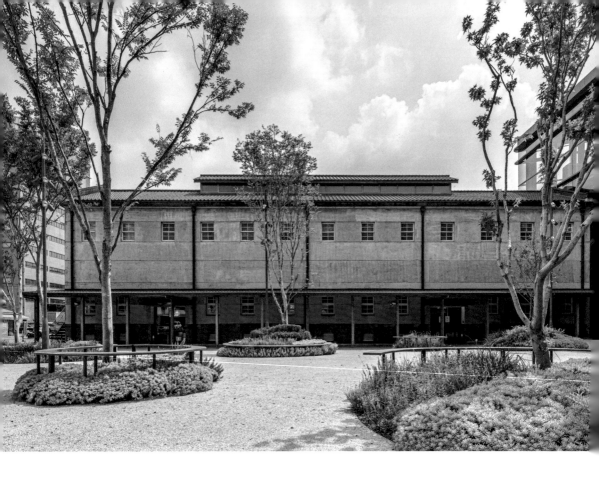

KEELUNG

在山海
交界，重生校園
全
新

Tai-Ping Bleu&Book

演
繹

太 平 青 鳥

TAI-PING
BLEU & BOOK

—

基　　　　隆

● TEXT by 太研設計　● PHOTOGRAPHY by 朱逸文　● EDITED by 郭慧

太平青鳥

作品地點 基隆市中山區 ——— **業主** 基隆市政府 ——— **主要用途** 書店／校舍再利用 ——— **基地面積** 2027 ㎡ ——— **景觀設計** 太研規劃設計顧問有限公司 ——— **建築** 大尺建築／郭旭原聯合建築師事務所 ——— **施工** 實式木造有限公司 ——— **設計日期** 2021 年 1 月～ 2021 年 7 月 ——— **工程日期** 2021 年 8 月～ 2022 年 3 月

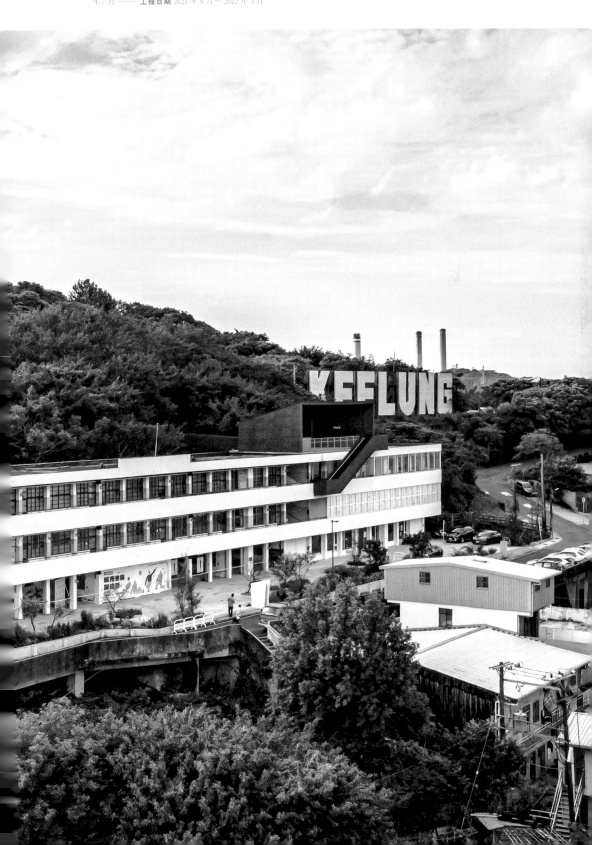

1959 年，「太平國小」在碼頭工人聚居的罾仔寮社區旁堂堂誕生，更一度有高達千名學子在此就讀；沒想到，隨著基隆港繁華不再、在地人口外流及少子化的時代趨勢，讓太平國小學生數量逐漸減少至全校不到 20 名學生，更因此在 2017 年黯然關閉、走入歷史。

所幸，太平國小並未因此埋沒在歷史的瓦礫下，而是在基隆市政府的改造下華麗轉身。2021 年時，市府延請大尺建築的郭旭原、黃惠美建築師修繕並改造太平國小，在延續舊有空間脈絡之餘，也拆除部分樓板、以大片玻璃迎入城市風光，並與「青鳥書店」合作，將廢棄校園改造為能飽覽基隆山、海、港的「太平青鳥」書店。

而這介於基隆淺山區與海港之間的獨特地景交界，也為操刀「太平青鳥」景觀設計的太研設計團隊帶來無限靈感。在此，太研設計巧妙選用台灣濱海常見的金絲草、台灣海桐、芙蓉、厚葉石斑木、青箱、馬鞍藤等植物，娓娓道出迷人的濱海植物群像；與此同時，團隊也以北海岸淺山雜木林常見的燈稱花、田代氏石斑木、山蘇、腎蕨、天南星科、禾本科植物等，輝映低海拔雜木林相。畢竟，城市空間裡的景觀設計，本身也是城市地景的一環。相較於在城市裡造出拔地而起的獨立景觀，太研設計選擇在山與海的交界地帶，透過匠心獨具的植栽選用，交織出台灣島嶼微型植物園樣貌，不僅與重生的廢棄校園交相映照，也為這獨一無二的地理空間，做出了新意乍現的寫照。

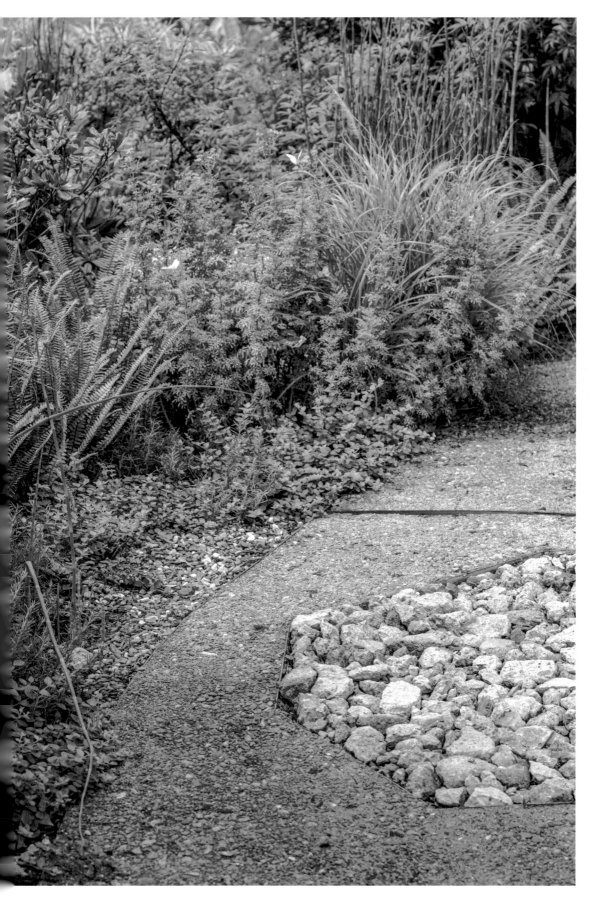

CULTU
SPAC

藝文場域——以植栽召喚對自然的渴望、對歷史的想望

吳書原 × 李明璁

TEXT by 黃映嘉 PHOTOGRAPHY by 林軒朗 EDITED by 陳佳濃

訪談在微雨的陽明山美軍俱樂部展開，雖然天空布滿陰鬱氣息，反觀花園裡的植物，各個生機蓬勃、恣意自在。初次來到這裡的學者李明璁提到，走逛美軍俱樂部的花園，完全能理解什麼是自然界的平衡，尤其那自成一格的生態系，讓人不禁想像著四季變化，增添造訪此處的理由。作為花園景觀設計的操刀者，吳書原認為自己在做的事情是一份召喚、一種提醒，如同保留花園中間的舊泳池，可以收攬四周高山霧氣，促使人們明白，就算身處於某個場域範圍中，也能感受到內心對外在、對自然的殷切呼喚。

經常走訪藝文場域受邀演講、也在實踐大學建築系擔任客座教授的李明璁，對於空間的感受相較他人敏銳許多，他觀察到，現在不少空間都以複合式概念呈現，例如書店、咖啡、展演相互結合，讓空間不會只有單一功能，每個角落都可以是重點，「景觀設計也一樣，一般人或許覺得景觀是建築的附屬，但所謂空間，可以有室內室外之分，也可以讓景觀與建築緊密交織而互為表裡，巧妙地相輔相成，讓人在進出之間持續有新發現，因而樂意一再回訪。」

扭轉建築氛圍的景觀力量

李明璁以自己相當喜歡的「不只是圖書館」為例，整棟建築保存的相當完整，但庭園位置略微封閉，於是吳書原將山林群像植入其中，讓大自然的秩序透過窗戶引入室內，巧妙打破內外界線，讓人身處其中就能感受野放之美，「這裡是結合藝文場所跟景觀設計的最佳範例，它不僅打開了空間的可能性，也將我們喜好閱讀與旅行這兩件事共通的核心精神，也就是想像力的奔馳這件事，透過『不只是花園』的精巧設計給召喚出來。景觀設計於此已擁有重新定義建築氛圍的神奇力量。」

回到吳書原早期作品「陽明山美軍俱樂部」，便是以景觀設計打破內外界線的初始地，不過對於這個成名作，他總笑著說，整個過程是美好的誤打誤撞。「一開始要的方向其實不是這

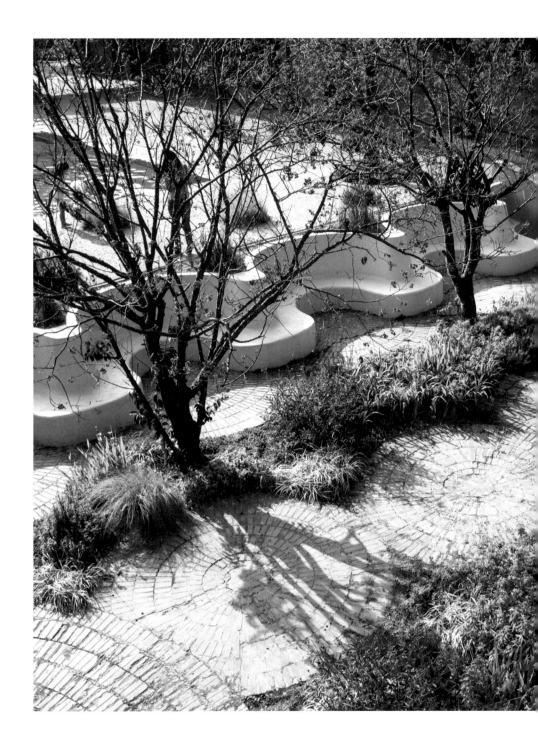

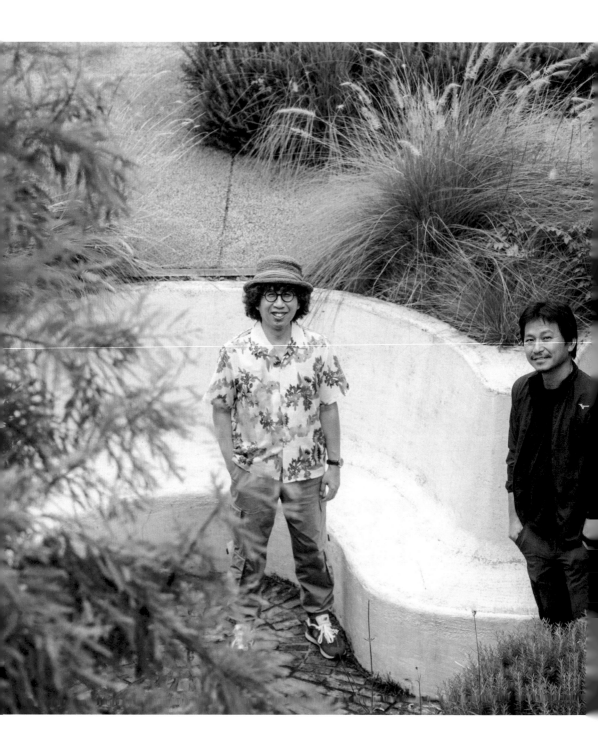

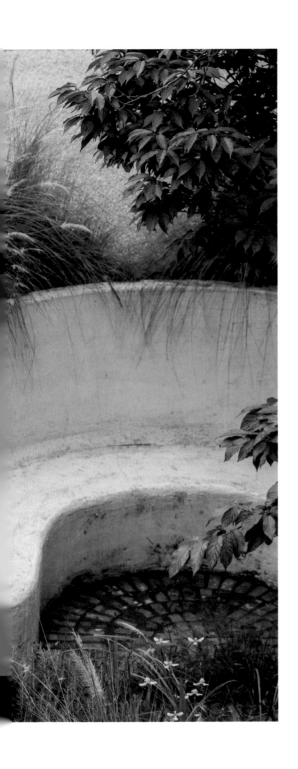

樣，業主原本也是想擺擺盆栽、種些常見的花草。但隨著時間過去，原本的小樹都長成大樹、原本不在設計裡的野草也成了景觀一部分，整個花園的四季充滿生命力。」對此，李明璁打趣地說，吳書原的作品雖不強勢、也不會為了塑造某個奇觀而為，但是那種野放的感覺，雖說沒有打算喧賓奪主，卻也不僅僅是個配角，「大家不一定會為了這個餐廳的食物來，卻會因為花園很美而來，整體空間因為他的加入擁有更好的平衡。」

對李明璁來說，吳書原的作品總能刨去原本對景觀設計的印象，甚至將一個過渡通道，運用植栽美學建立全新的藝文場域，「大部分的美術館為了凸顯其場域的非日常性，會傾向將廣場留白，並且以寬大的面積呈現、或設置大型雕塑與裝置作品，但嘉義美術館的廣場並沒有刻意留白或豎立公共藝術品，反而在廣場運用植栽景觀設計，開闢出舊建築、新建築之外的第三空間，」

提到嘉義美術館的案子，吳書原特別有感觸地分享執行過程。他表示，當

時建築師刻意將正門從大馬路移到巷弄內，就是希望製造心靈狀態的切換，並且將嘉義常民風景融入景觀中，「我把整個美術館想成是嘉義的客廳，建築體是客廳裡的花瓶，而廣場是打開的盤子，除了用來承載花瓶，更是城市的入口，所以將野放的花園風格放置其中，讓它跟對街鐵工廠、美術館舊建築融合在一起，勾勒出在地氛圍。」

以植栽作為詮釋場域的方式

看著吳書原一次又一次帶著實驗精神，為各個藝文場域創造驚喜，李明璁給予肯定地說：「以前總是覺得歐洲或日本的空間設計遙遙領先，但近幾年吳書原掀起的景觀浪潮，卻足以帶我們重新檢視那些被既有價值體系否認的事物，進而創造一種不只是美感層次的生態主張。這其實是相當世界主義的！」他提到過去台灣只在乎效用、機能、C/P 值，但有很多無法言喻的精神信念，還是得透過不斷嘗試與衝撞來傳達。

在英國專攻都市主義景觀的吳書原也提到，都市生成是整體共同發展，並非各自獨立發生，「因為地景樣貌會牽扯到當地環境、溫度、水文……，所以我很喜歡用在地植物，同時也想告訴大家，台灣的農改實力很強大。」吳書原更強調，他所選用的草並非真的「野草」，而是經由國家農業委員會改良、長不大的植物，「它不會蔓延、不會長高，這證明了我們除了改良禾本科給牛羊吃之外，也可以把它改成園藝專用，這是農改百年來累積的實力。」

聽著吳書原敘述景觀設計背後的細節，李明璁也歸結出與文化歷史有關的脈絡，「大家都說他的設計很野，但我覺得那只是從形式的表象來理解，他其實就是另類的精雕細琢，只是相比於法式造景的工整秩序，他的美學更偏向英國鄉村風格。」提到英國鄉村，曾居住英國多年的吳書原也頗有共鳴，他剖析所謂的英國地景，可以用 1751 年之後的庭園革命來定義，「當時有一位畫家跟園藝學家，重新去闡述對於田園牧歌的依戀，所以後來在海德公園、攝政公園都可以

看到大片草皮景觀，沒有一絲多餘的設計。」

承襲英式庭園對自然的呼喚，吳書原將這樣的精神植入島嶼，為藝文場域建立新語彙，例如在台南水交社的案子中，盡量保留過去眷舍種植的果樹，就連竄出的野花也不拔除，讓地景與建物延續著在地歷史脈絡。對此他驕傲地說：「每個我經手的案子，都能長出不一樣的景觀，因為植物不一樣、環境不一樣，我不需要去畫過於複雜的景觀圖形，這就是我的任性。」

綜觀由北至南的藝文場域，包括台中世界花卉博覽會、台南水交社文化園區、嘉義市立美術館……，吳書原的景觀風格乍看輪廓簡單鮮明，卻能滋養著複雜又繁盛的生命，與周遭建築相互映襯，建立以植栽詮釋場域的方式。

RESID

CHAPTER 5

10 years of Motif Planning & Design Consultants

在科學園區之外，打造
大隱於市
的

The Seed Of Happiness

都
會
原
野

國 泰 禾

THE SEED
OF
HAPPINESS

● TEXT by 太研設計　● PHOTOGRAPHY by 朱逸文　● EDITED by 郭慧

國泰禾

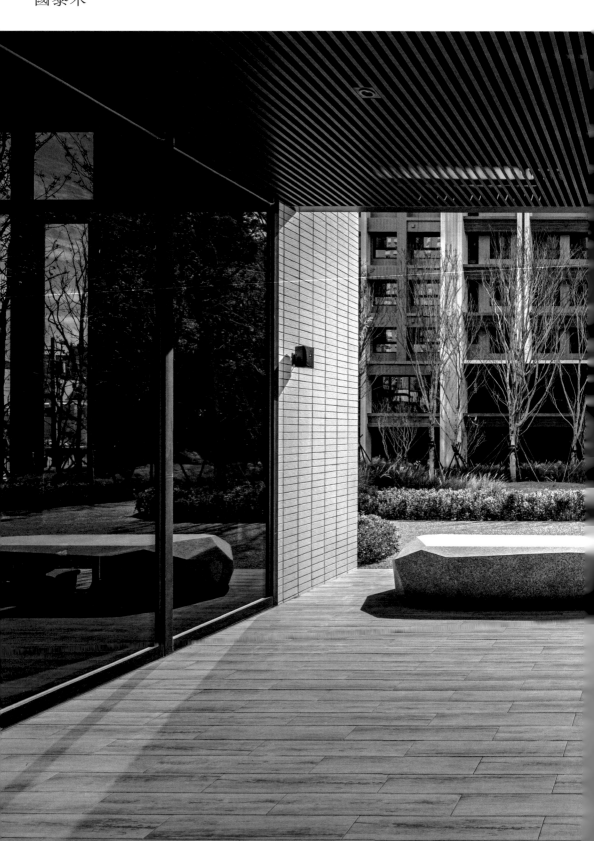

作品地點 新竹市東區 ——— **業主** 國泰建設股份有限公司 ——— **主要用途** 集合住宅地面層／屋頂層開放空間 ——— **基地面積** 5402 ㎡
——— **景觀設計** 太研規劃設計顧問有限公司 ——— **建築** 王銘鴻建築師事務所 ——— **施工** 日商華大成營造工程股份有限公司／九店工程
有限公司 ——— **設計日期** 2015 年 6 月～ 2017 年 4 月 ——— **工程日期** 2017 年 5 月～ 2020 年 9 月

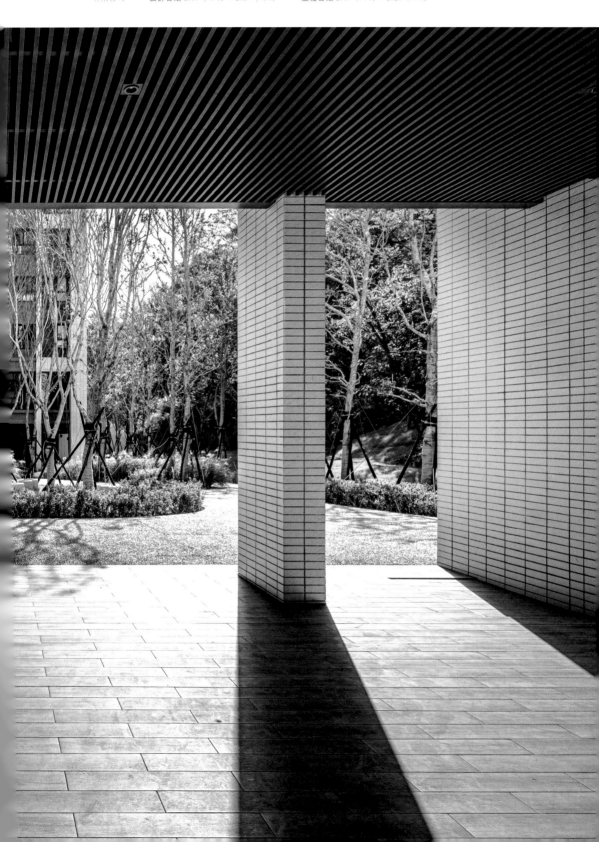

毗鄰新竹科學園區的「國泰禾」，南面緊鄰金山面公園，保留大片野地，成為繁華地段裡難能可貴的一片自然荒原。面對如此地貌，太研設計特意打破過往以景觀填補建築縫隙的模式，將周遭林山坡地融入基地環境之中，讓建築彷彿座落在原始山林裡頭。

這樣一大片珍稀的都會野景，也有其本身條件的框限——以地形起伏而言，基地在東西向、南北向各有 4 公尺的高低差。面對這樣的挑戰，團隊不刻意強調「平整」，而是透過階梯、擋土牆等，讓地形漸次下降，並採取「流動式曲線」，以地形緩坡形成的漫步路徑，消弭既有的高程差，也讓行走其中的居民，多了漫步在森林步道般的雅趣。而在地形緩降的過程中，剩下的 40 公分高程差則彷彿是一張張座椅，為空間中增添層次感之餘，也成為住宅周圍的地景藝術（Land Art）。

至於植栽設計方面，太研設計以台灣櫸木、楓香、青楓等台灣原生植物群為基底，並藉由黃楓呈現四季的自然變化。此外，為了因應新竹著名的乾燥強風，團隊也盡可能延用五節芒、甜根子、狼尾草等原地域常見的野花草，一方面隱喻野放山林的氛圍，打造科學園區外頭的詩意荒境；另一方面也以本就適應在地氣候的植栽，降低日後維養成本。在花園鋪面上，太研設計則在全區採用透水石礫固結鋪面，藉由材質的透水特性，妥善保存雨水，並引導水流進原土層，減少地表逕流，也減省噴灌系統，讓這一方大隱於市的都會荒野，本身也成為巧用自然雨水的生態系，在雨水低落、野草搖曳之餘，為地球永續盡一份心力。

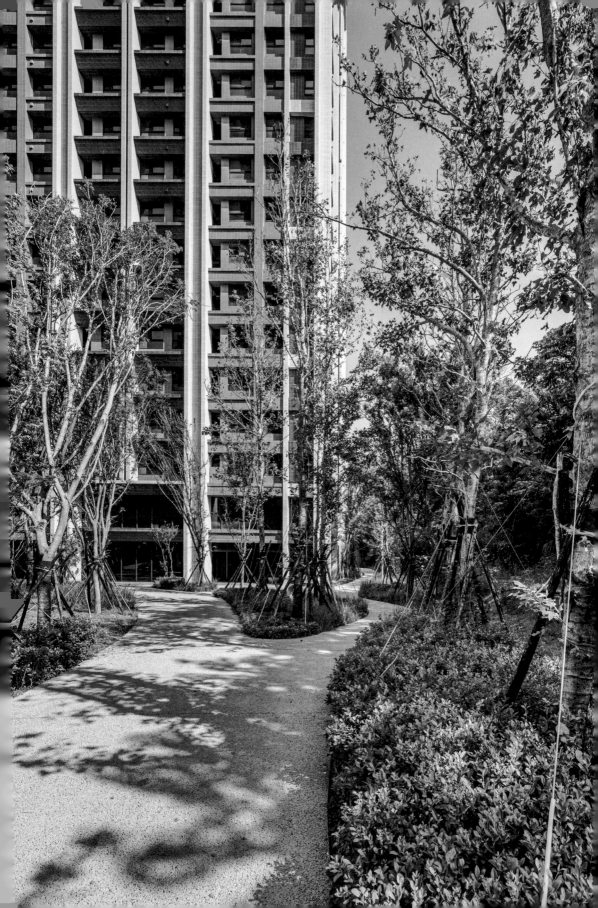

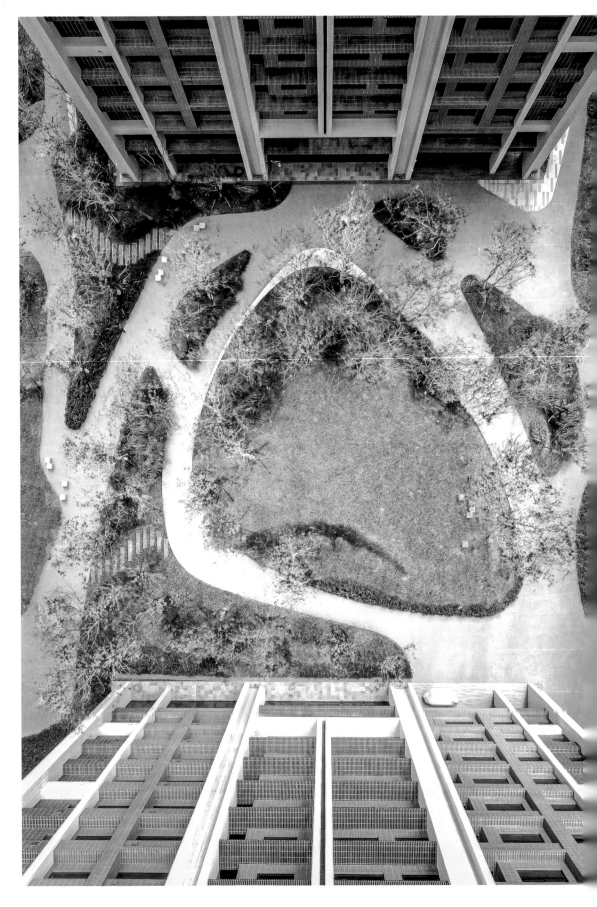

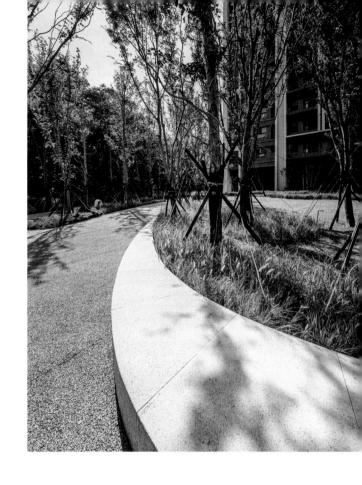

與淡水河遙遙相應，
打　造
繁華都心裡
的

Pauian Chun Sheng Sheng

桃
花
源

璞園春生生

PAUIAN CHUN SHENG SHENG

新　　北

● TEXT by 太研設計　● PHOTOGRAPHY by Pin Ho、Slow Geng　● EDITED by 郭慧

璞園春生生

作品地點 新北市三重區 ────── **業主** 璞元建設股份有限公司／誠寬建設股份有限公司 ────── **主要用途** 集合住宅 ───── **基地面積** 1299 ㎡ ────── **景觀設計** 太研規劃設計顧問有限公司 ───── **建築** 清水建築工坊 ───── **施工** 大第景觀有限公司 ───── **設計日期** 2015 年 3 月～ 2015 年 8 月──── **工程日期** 2018 年 11 月～ 2018 年 12 月

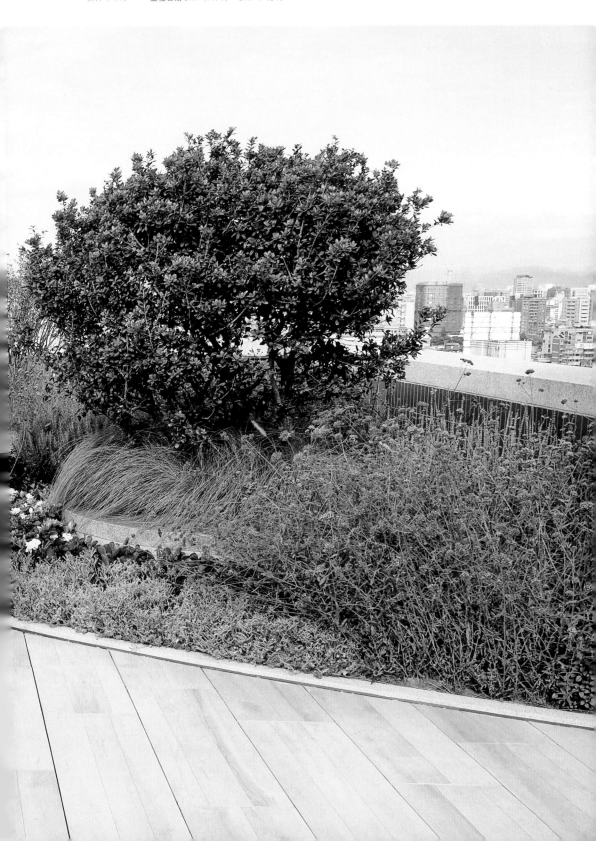

過去，建築基地上的景觀設計，往往淪為地面「填空」或建築附屬；然而，若從整座城市的尺度觀之，景觀與建築都是都市面貌的一部分，兩者相傍相生地在都市地景上長成。

操刀璞園春生生景觀設計時，太研設計便以此想法出發，將這位於三重台北橋上、高樓層可遠望淡水河岸綠地的建築，視為都市裡的一件藝術品，並透過綠地與鋪面的切割線、樹陣的排列、圓形陣列地及如英國鄉野般的自然綠地等景觀佈局，為這件藝術品提供展出的舞台。

以動線來看，一開始的人行步道系統，運用隱藏陣列，含蓄地為行人引領方向，同時也創造出都市裡一方幽靜的口袋空間。而在基地中，方塊座椅的錯落排列，則為居民創造出三三兩兩坐下歇息、聊天乘涼的舒適空間，為景觀空間增添人煙。另外，太研設計也規劃出一條繞至建築物側面的狼尾草步道，當人們漫步在這曲折蜿蜒的步道上時，腦海中或許會想起《桃花源記》裡「初極狹，纔通人；復行數十步，豁然開朗忽逢桃花林」的美麗字句。

行經曲徑之後，最後映入眼簾的並非桃花林，而是一處圓形綠地，這私密感與悠閒感兼具的綠地上散落著座椅及冬青樹、台灣赤楠等，成為繁華都心裡一塊彷彿聲音真空般的安靜場域，也為使用者在日常生活中創造靜心的思考空間。

以植栽而言，太研設計則使用狼尾草、噴泉、草海桐、西洋芹、馬鞭草等低維護管理植物為主角，讓空間彷彿英國鄉間的自然荒野，也好似日式茶屋般優雅內斂，再搭配上本就常見於台灣河濱空間的噴泉草，更在芳草搖曳間，與相望的淡水河遙遙相應。

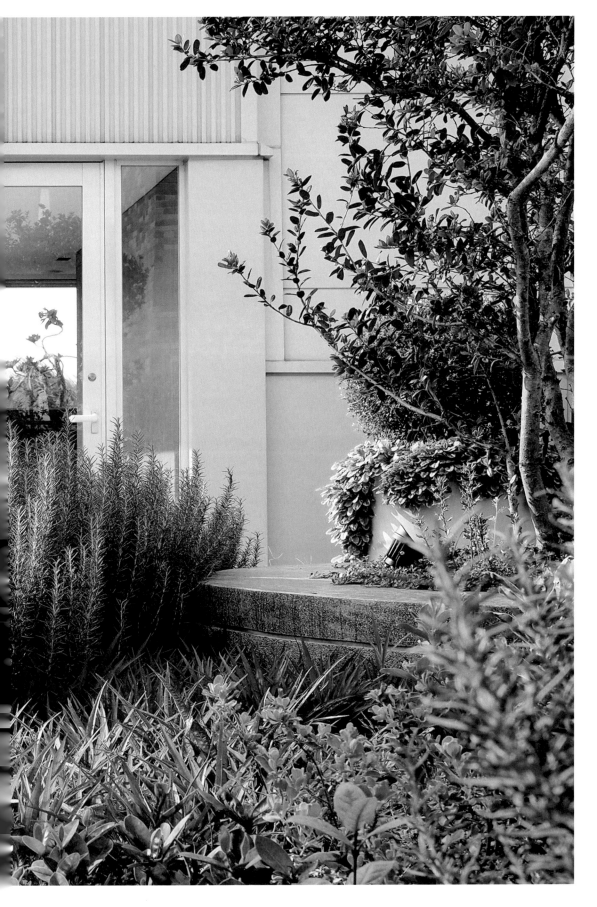

百年
地中海油橄欖
在頂樓搖曳，揮就天母
最
美
的

Rih Rih Hao Rih

異國風景

誠寬 ✕ 璞園　日日好日

RIH
RIH
HAO RIH

台　　　北

● TEXT by 太研設計　● PHOTOGRAPHY by 誠寬建設　● EDITED by 郭慧

誠寬 ╳ 璞園　日日好日

作品地點 台北市士林區 ———— **業主** 誠意建設股份有限公司 × 璞元建設股份有限公司 ———— **主要用途** 集合住宅地面層開放空間／屋頂花園 ———— **基地面積** 1292 ㎡ ———— **景觀設計** 太研規劃設計顧問有限公司 ———— **建築** behet bondzio lin architekten × 清水建築工坊 ———— **設計日期** 2016 年 8 月～ 2018 年 4 月 ———— **工程日期** 2019 年 11 月～ 2021 年 12 月

宅邸的景觀設計不僅能勾勒出理想生活的畫面，也是所在地文化個性與地理環境的具現。太研設計操刀的「璞園日日好日」景觀，就讓兩者淋漓畢顯。

座落於台北市士林區、陽明山麓山腳下，鄰近大葉高島屋、士東市場、天母運動公園的「璞園日日好日」，如今是交通機能絕佳的集合住宅，很難想像，此處過去其實是天母德行東路老郵局所在地，基地不僅地處老舊街廓，更是形狀畸零。

也因為這樣的先天條件，太研設計操刀「璞園日日好日」景觀時，特意運用流轉、纏繞的動線，在基地內創造游散空間。團隊發揮建築頂樓飽覽 270 度郊山群峰的優越條件，遍植隨風搖曳的禾本科植物，並以島嶼北部山區林下常見的梅葉冬青、抗風耐旱的紅花玉芙蓉，以及來自地中海的油橄欖，讓向來以美式文化著稱的天母，再添一抹南歐風情。

有趣的是，這株具有百年身世的油橄欖，原預計送往東京奧運慶典，卻因緣際會留在台灣，成為天母頂樓上的一株蒼鬱綠意，揮就一抹最美麗的異國風景。

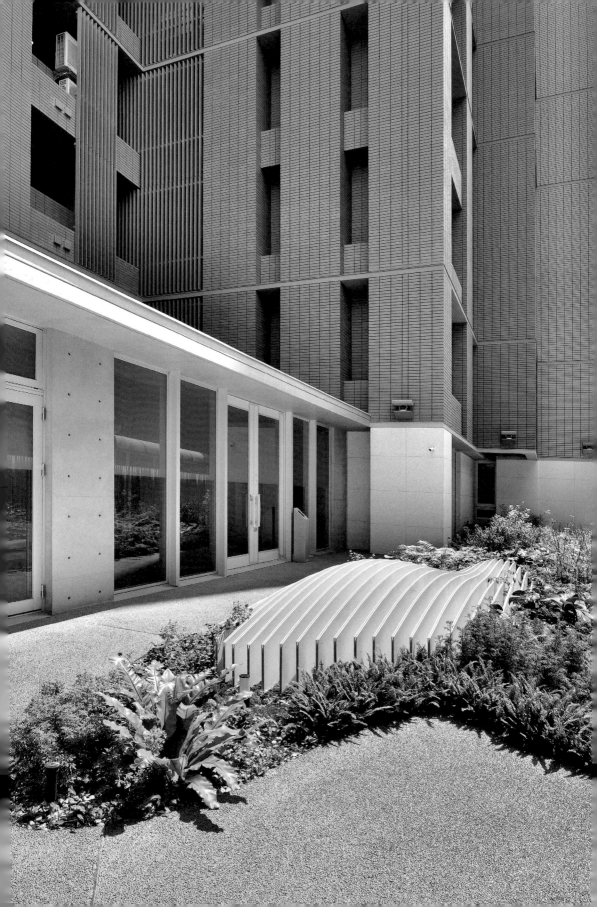

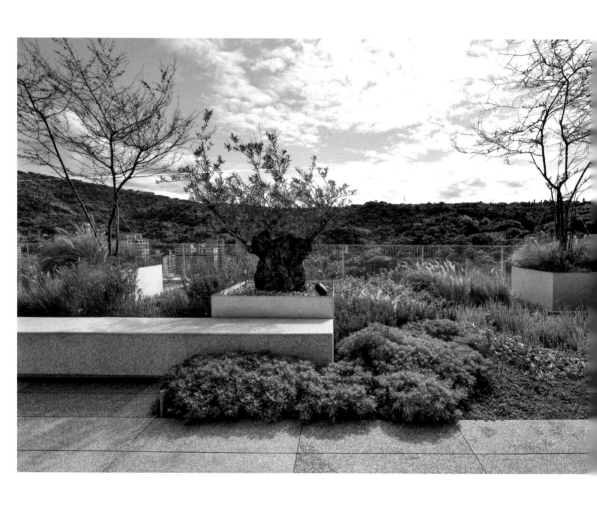

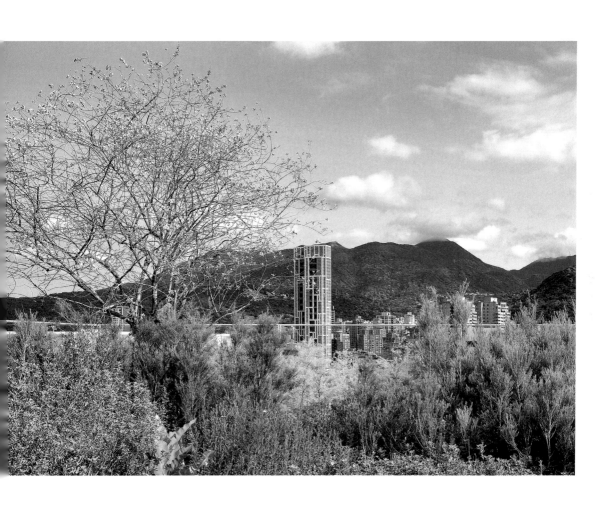

TAINAN

古城裡的綠洲，具現
四
季

Green Life

嬗
遞
的
自然　之美

19

僑昱 GREEN-LIFE

GREEN LIFE

台　　南

TEXT by 太研設計　　PHOTOGRAPHY by 朱逸文　　EDITED by 郭慧

僑昱 Green-Life

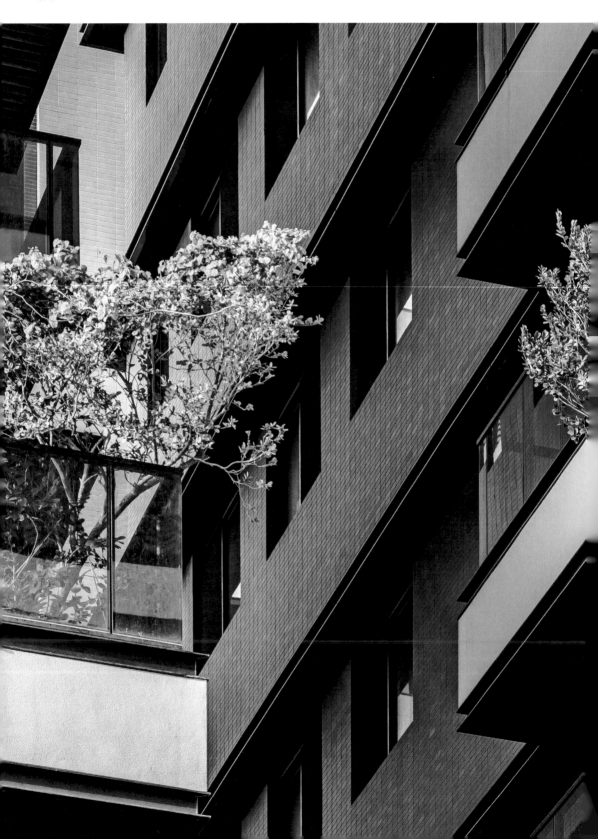

作品地點 台南市南區 ———— **業主** 僑景建築股份有限公司 ———— **主要用途** 集合住宅 ———— **基地面積** 5540 ㎡ ———— **景觀設計** 太研規劃
設計顧問有限公司 ———— **建築** 曾永信建築師事務所 ———— **設計日期** 2014 年 7 月

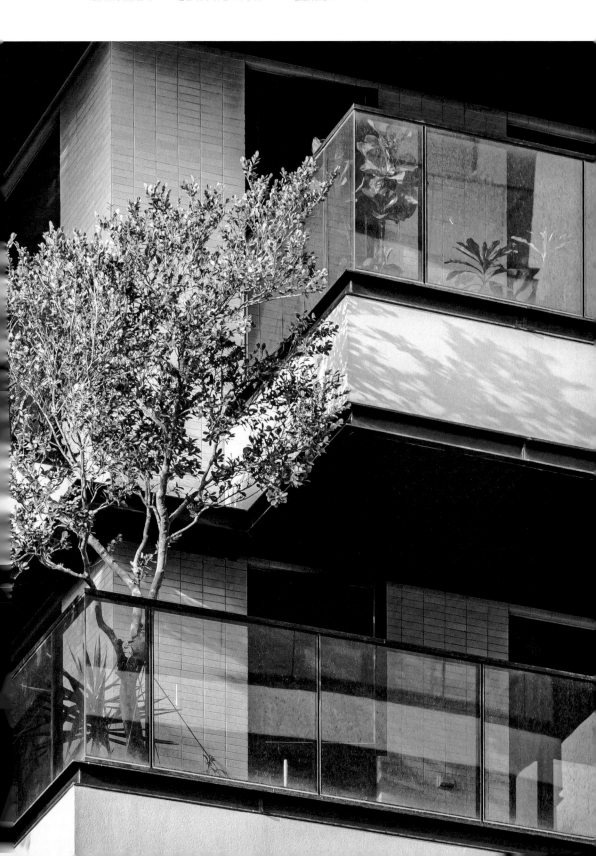

在地價高昂的島國，擁有一片水泥叢林中的詩意綠洲，是許多人的心之所向——僑昱建築推出的「僑昱 Green-life」，便將這種嚮往實踐於台南古城一隅，並邀請太研設計團隊操刀，打造這都會裡的秘境園林。

城市綠生活之際，太研設計率先突破過往將步道、花台等清楚二分的景觀配置，而是將綠地分割成零碎的平面，讓人們可以直接與綠地系統產生交流，也讓流動、半流動以及停留的空間彼此交織，為景觀賦予如詩如畫般層次堆疊的效果。

植栽選用上，太研團隊則擬態台灣中低海拔雜木林，在層層堆疊的陽台上，建構出垂直四季森林的架構，依自然節奏在不同時節展現其顏色、質感及生命力，像是較野放的長草植物、多年生草花、極度野放草花等便成為基地植栽的常見元素；低開枝、高度八米以上的白雞油則成為基地基盤的主要喬木背景，地被變化上則搭配地坪韻律，讓野性綠意能恣意地流動在這被時間凍結的空間場域。至於各樓層則搭配四季變化的羅漢松、八角櫻桃、斑葉海桐、桂花、長紅木、龍拔、白樹仔、樹蘭，宛如中低海拔的台灣美麗山脈林相，豐富多彩且富有自然節奏。這樣的交織與錯落，讓這城市一隅的居住地，具現了四季嬗遞之美，搭配著優雅而低調的光影變化，其實都市裡的自然，就是最低調的奢華。

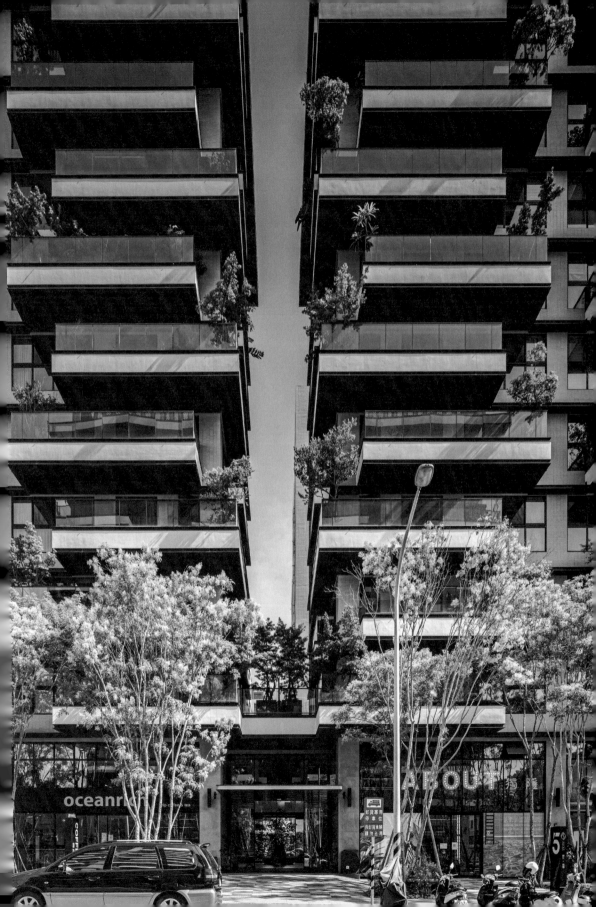

解決人車爭道問題，打造交通
軸心　上的
城
市

Bliss Origin

島嶼

馥 華 原 美

BLISS ORIGIN

新　　　北

● TEXT by 太研設計　　● PHOTOGRAPHY by 黃紫剛、Shu Wu　　● EDITED by 郭慧

馥華原美

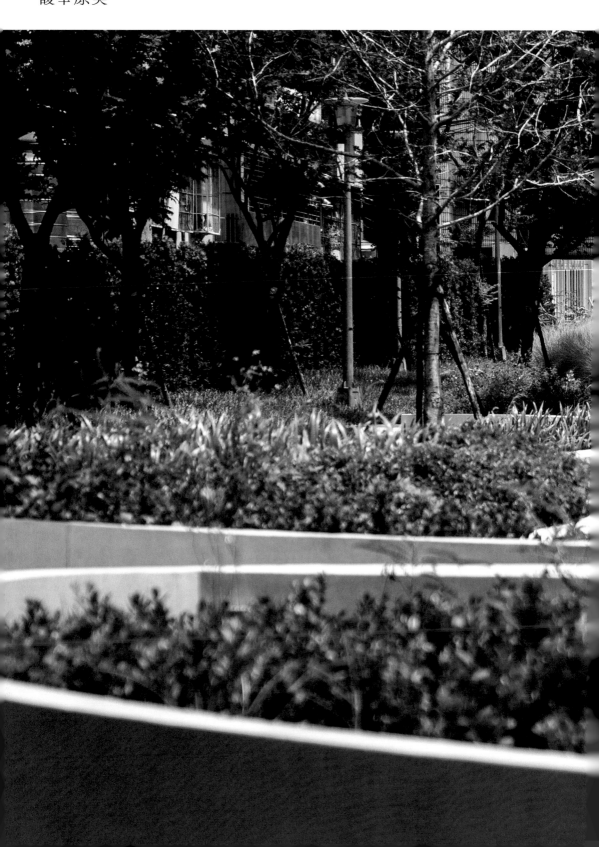

作品地點 新北市板橋區 ——— **業主** 馥華集團 ——— **主要用途** 集合住宅地面層開放空間 ——— **基地面積** 3597 ㎡ ——— **景觀設計** 太研規劃設計顧問有限公司 ——— **建築** 蔡智勳建築師事務所 ——— **施工** 昱盛國際景觀有限公司 ——— **設計日期** 2015 年 1 月～ 2015 年 11 月 ——— **工程日期** 2017 年 11 月～ 2018 年 4 月

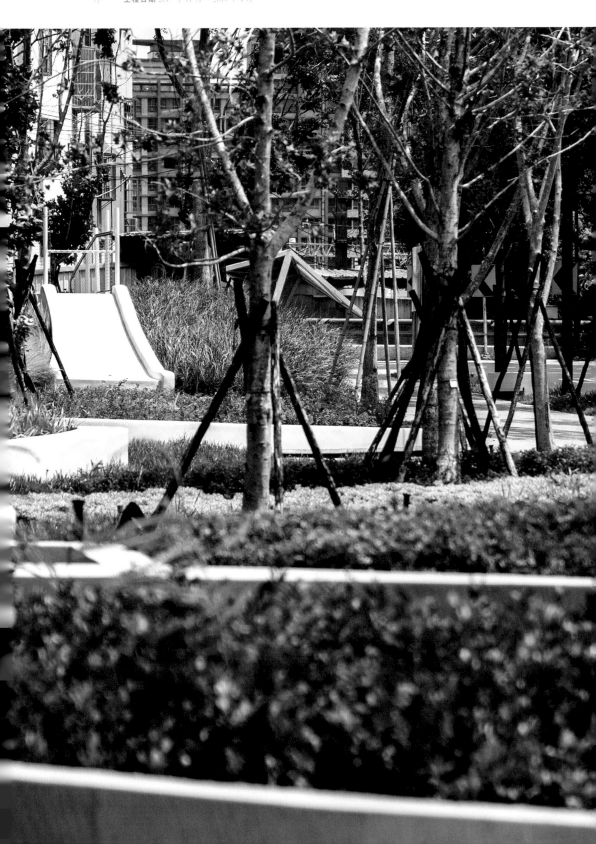

一走出浮洲車站，迎面所見的高樓，便是「馥華原美」基地所在之處。鄰近新板特區的地理位置，讓「馥華原美」具有良好的交通優勢；然而，其實此處過去路面狹窄且未設置人行道，導致通勤的台灣藝術大學學生、在地居民需沿台鐵鐵路牆行走，與川流的行車爭道。也因此，「馥華原美」在規劃時，特意讓建築座落於基地西側，東側則作為都市開放空間，改善原鐵道牆的壓迫感，並解決人車爭道的問題，也讓這過往交通紊亂的地方，化身為完整且開放的公園綠地，為周邊社區居民和大學生，提供一處綠意蔥蘢的休憩所。

這座都會休憩所的植栽選用，與過去台灣景觀設計的邏輯不大相同。相較於過往景觀設計重視顏色視覺變化的作法，太研設計以台灣欒、楓香等樹形優美，且樹冠開展後扶搖而上的樹種，搭配狼尾草、紫葉狼尾草等野放植栽來呈現：前者為大樹下的空間，賦予輕盈流動的氛圍，後者則讓野草隨風擺動，為這處城市空間增添既自然又內斂的氣息。同時，白色的半月形矮牆則以弧線為此地勾勒出輕盈氛圍，並隱晦地將整片綠地劃分為多個小單位，成為人們談天、歇腳之地。

在鋪面選擇上，基地東側的都市開放空間則大面積採用透水性鋪面，藉由具孔隙的透水混凝土鋪面，讓地表逕流直接入滲，進而解決坡面的地表排水問題，並增進土壤中的含水分、減緩都市熱島效應，也讓這一方草木扶疏之地，不只是住宅的景觀設計，也是交通軸心上的一片公園綠地，更堅守永續之道，成為與都市共生共榮的場域。

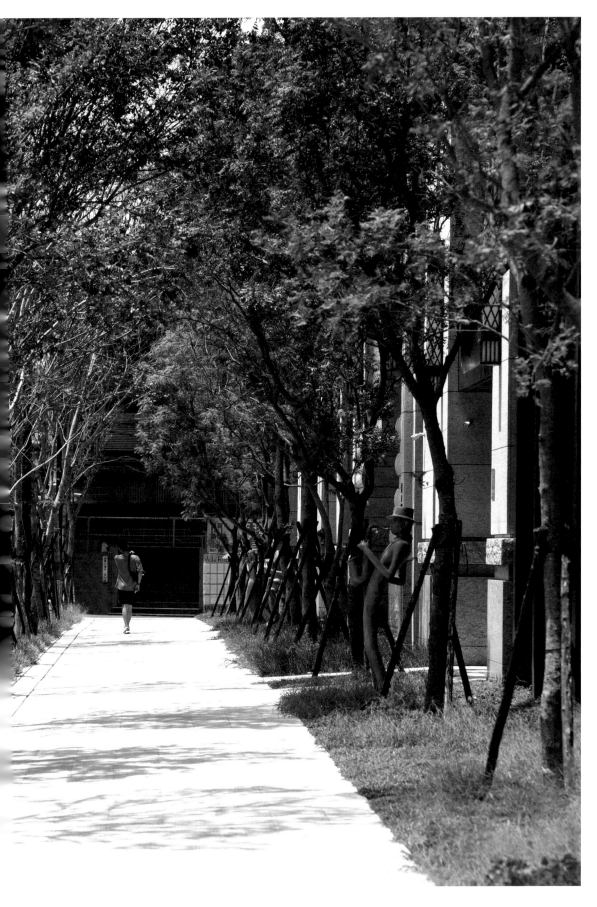

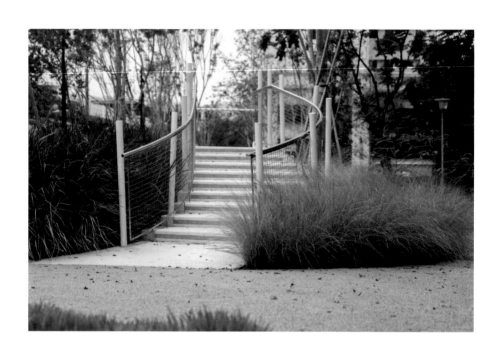

建　築
優
雅
融入地景，與周遭
植生群像

Qiyan Mansion

隱然相應

21

東 煒 大 可 山 石

QIYAN
MANSION

台　　　北

TEXT by 太研設計　　PHOTOGRAPHY by 東煒建設　　EDITED by 郭慧

東煒大可山石

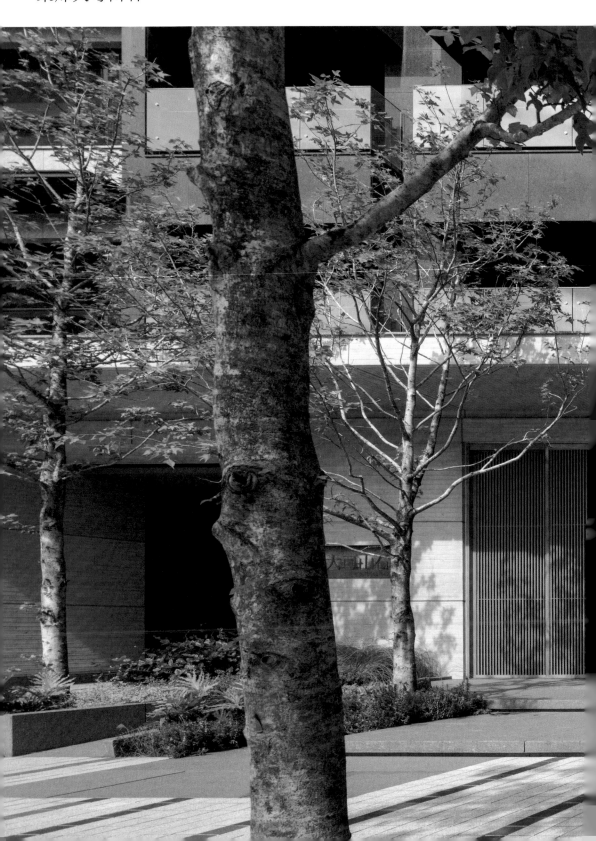

作品地點 台北市北投區 ── **業主** 東燁建設股份有限公司 ── **主要用途** 集合住宅 ── **基地面積** 600 ㎡ ── **景觀設計** 太研 規劃設計顧問有限公司 ── **建築** 邱垂容建築師事務所 ── **施工** 樺藝景觀有限公司 ── **設計日期** 2019 年 8 月 ── **工程日期** 2019 年 8 月

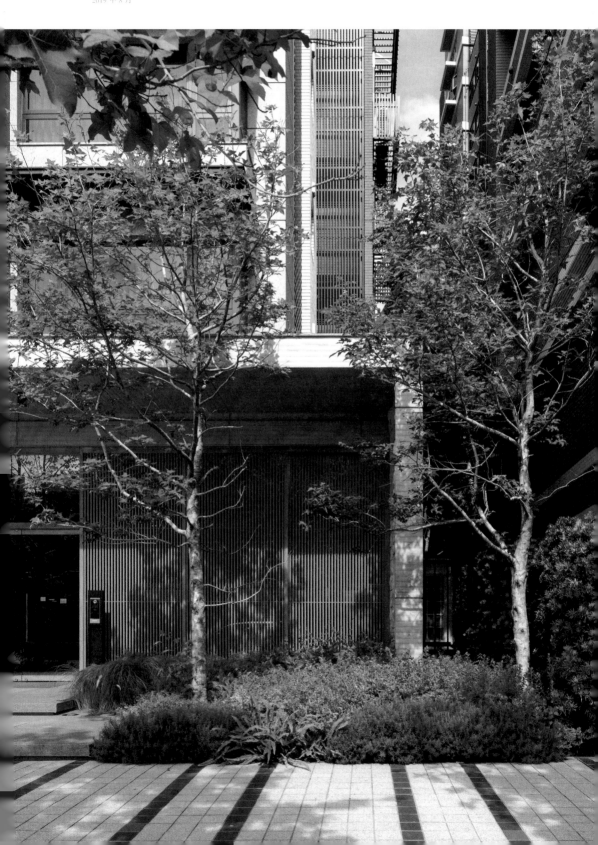

座落於被米其林綠色指南評為「三星城鎮」的北投小城、距離捷運奇岩站約 5 分鐘路程的東煒建設旗下建案「大可山石」，找來日本設計師橋本夕紀夫等巨擘操刀，在這兩棟、18 層樓高的雙塔建築，融入極簡且富有東方禪意的清水模設計，並搭配哄哩岸石做為立面藝術，在這綠意環擁的溫泉山城中，打造一方實踐理想生活的處所。

太研設計受邀為「大可山石」打造園藝景觀，團隊便從建築正對奇岩生態特區五座主題公園的地理特色發想，讓建築巧妙地融入周遭地景之中，不只與環境裡精彩的植生群像相映成趣，更在景觀設計上，與自然萬物的優雅恬靜及野放個性相襯托。也因此，太研設計在大門前庭種植幾顆台灣原生種楓香，當周圍清風拂來，楓香與前庭飄逸的禾本科植物狼尾草不只遙相呼應，更為整體空間帶來自然流動的氣息，讓這裡不只是人們的理想居所，也隱然成為北投優雅地貌的一部分。

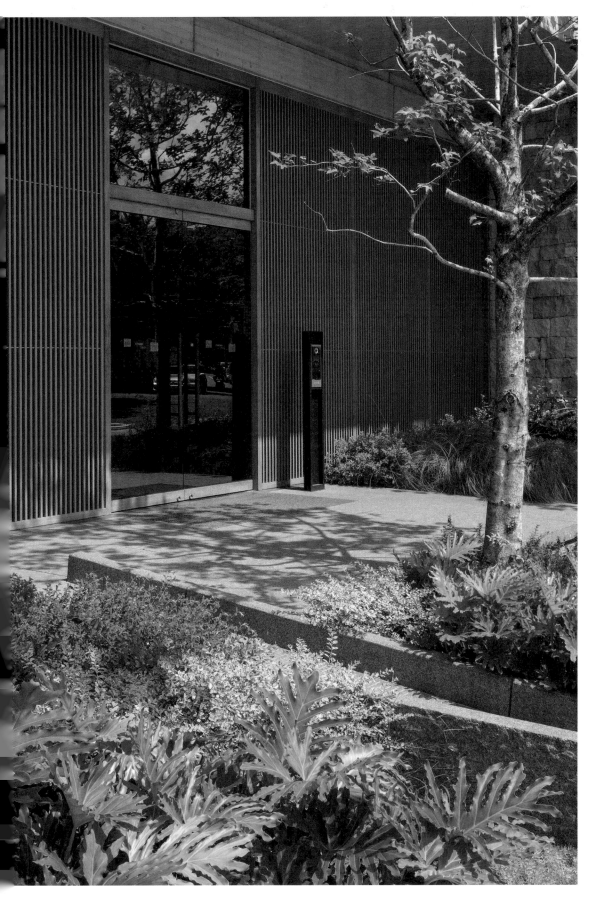

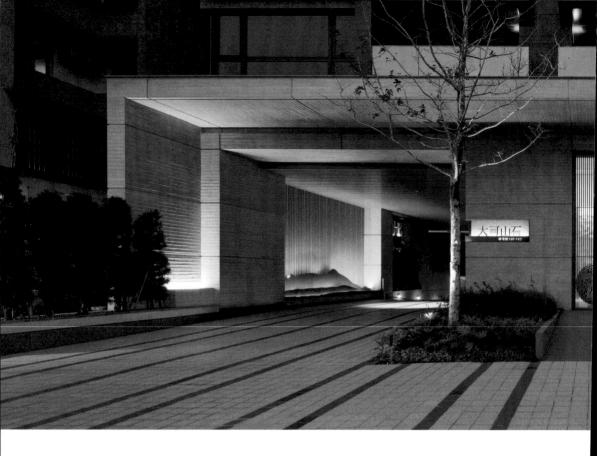

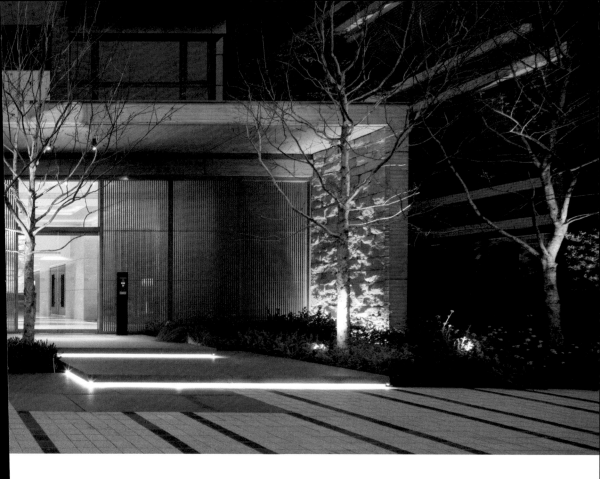

RESI

住居空間——以庭園景觀實踐居住者的品味

吳書原 × 陳瑞憲

TEXT by 黃映嘉 PHOTOGRAPHY by 林軒朗 EDITED by 陳佳濃

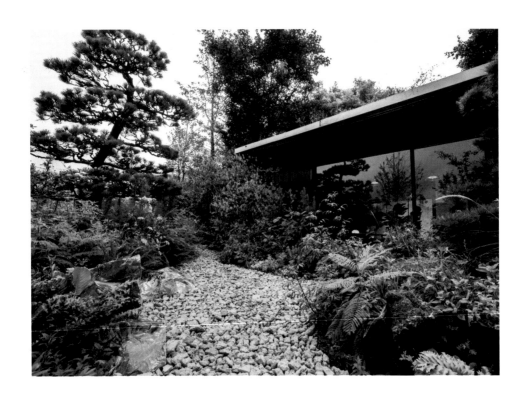

人類會與自己的住居空間相處最久，但是往往因為外在干擾、忙碌奔波而忘記停下腳步，忘記停下來檢視空間與自己的關係。而庭園景觀，恰巧能暫時停住人們奔忙的生活節奏，每天只需從建築裡往庭園一瞥，就能透過植物花草感受自然、聽見四季。而庭院景緻，更是住居空間最富有生命的一幅畫，讓知名建築設計師陳瑞憲也開始思索，室內空間與室外庭院最自然的結合方式是什麼，景觀設計師吳書原的荒野派美學，不偏不倚地給出了令人滿意的答案。

「我是看到嘉義美術館的案子之後，才開始認識吳書原，覺得他的庭園設計，跟我們在台灣所見的風格不太一樣。」陳瑞憲回憶起初見吳書原的設計如此說道，「但究竟是甚麼風格呢？我也沒辦法說清楚，就是有一種

親切感，就直接邀他來做台中由鉅建設的案子。」提到由鉅建設的案子，吳書原笑著說，這是他在景觀設計生涯中的大挑戰，卻也透過這個契機開啟新的一扇窗。

堆疊出自然野派的庭園藝術

在這個案子中，陳瑞憲負責整體空間規畫，並邀請日本石雕藝術家和泉正敏為庭園注入侘寂之美，讓居住者不論在那個角落，都能看到氣勢磅礡的石雕作品，「不過一般在施作建築時，庭園只是陪襯，但是我太景仰和泉正敏的作品了，所以將石雕作品擺在水庭園中間，也加長室內與庭園的連接面，讓大家可以環繞著欣賞。」對陳瑞憲來說，巨石在和泉正敏寫意的雕琢下，保留自然狂野的面貌，也讓整體空間充滿張力與生命力，「我們將大石頭隨意擺放，讓石頭跟石頭之間，展現出颱風橫掃過後的河岸樣貌，所以邀書原一起做景觀，就是期待他能在這些痕跡裡，做出有台灣觀感、而且很野的作品。」

首次與兩位大師合作，吳書原難免透漏出謹慎與緊張之意，但他依舊端出擅長的荒野景觀美學，讓這個庭園景觀的生命力概念更臻完善，「與我過去的案子相比，這次的合作較壓抑，因為要在有限的空間中去講事情，跟其他大開大闔的表現方式不太一樣。」於是吳書原以石頭縫隙長出植物的樣態為發想，並採用台灣原生種蘭草，以覆地植被的型態來表達生命力跟強度，縱使隱晦不張揚，卻能將自然界的風景，轉化成都市裡的人工浮島。

面對這件作品，陳瑞憲也投注不少自身對庭園的想像。他提到人類最早有庭園的意識，是因為擁有私有土地，卻又想跟自然共同生活，所以庭園該呈現的東西絕不會是人為造景，而是要能反應內心對自然的憧憬，「所以我在書原身上看到了早期人類對庭園的態度、最初始的那份嚮往。」和泉正敏以石頭表現野性、吳書原以植物述說生命力，兩者使用的媒介雖不同，卻堅守一樣的價值觀，展現極度尊崇自然的態度。

庭園是居住者的品味再延伸

坐在吳書原位於陽明山的小屋裡，兩人續談著對居住空間的想像。從小屋往外看，是一個坐觀式的庭院空間，能夠欣賞到北國植物搭配台灣原生種的錯落景緻；若是踏出屋外，則會先進入迴游式庭園，腳底下踩著的碎石子，正是模仿台灣在冰河時期被冰斗切割過後的破碎地形，而兩側長滿張揚的大甲草與紫色馬鞭草，讓人充分感受島系野派植物的生命力。

因此，有別以往庭園缺少主題性、只是作為填補空間的用途，現代人的品味已從居住空間向外延伸，對此陳瑞憲觀察到，庭園必須拋開附屬的定位，並且擔起為居住空間營造美好想像的任務，「對我來說，從外觀看建築是漂亮的固然重要，但房子是造給人住的，大多時間人們會從內往外看，因此介於戶外與室內之間的庭園就顯得相當重要。」

陳瑞憲想起對庭園的啟蒙來自林家花園，他感性地說，庭園不只是生活的延伸，更是文學跟戲曲的延伸。後來有機會造訪蘇州，更是被濃縮中國幾千年精華的庭園給震懾住，「在花園裡可以聞到桂花香，聽到遠方友人在吹笛子，更見識到長春藤可以爬滿整個牆面，讓我頭一次認為花園可以改變人生，也難怪大家都試圖買一塊地、種一片花園，準備著自己的退休生活。」

此外，英國鄉村的美麗風光最令他難忘，「你會發現英國每一戶花園都非常漂亮，可以看得出他們花很多心思營造，所以我認為，從花園就能看出主人對生活美學的實踐，而吳書原把他對生命的熱愛投注在景觀上，正是他能發展出獨特美學的關鍵。」對於陳瑞憲給予的肯定，吳書原淡淡一笑，謙虛地說，這得歸功台灣居於世界之冠的物種實力，「我在英國生活的時間，不斷被英國人問台灣的特質是什麼，但是當時的我們很常向外看，不過當我回頭關注腳邊土地長出來的東西時，才發現那正是台灣可以在世界立足、平起平坐的關鍵。」

與居住空間密不可分的庭園，不僅能體現主人品味，還能藉由植物物種來

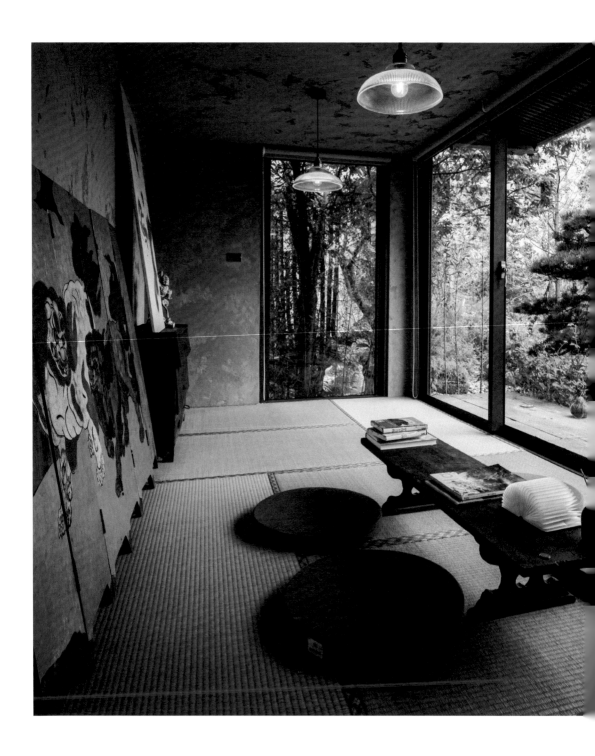

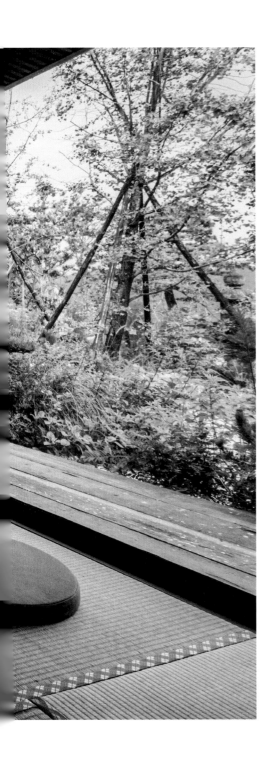

達到國力展現，對此，陳瑞憲也分享了自家庭院概況，「我們家庭院就是交給吳書原設計，但每次問他植物的種類，他都說是台灣原生種，但我從來都沒看過，也或許是太近、太容易忽略了，所以我都得藉著他來發現這些寶貝。」

吳書原也透露打造「瑞憲庭園」的過程像極了一場實驗，「最初希望庭園有香氣、能防蚊，所以種了很多香草植物，但我們始終無法跟上天對抗，香草植物在台灣的鐵則就是無法度過夏天。後來就知道需要閱讀環境、閱讀地景，要更了解土地帶給我們的訊息。」透過構築庭院，除了實踐主人的品味，竟然還有哲學上的啟發，陳瑞憲笑著說，「本來總想說人定勝天，但是在庭院這件事情上就失敗了，大自然都跟你說了不行，那就只能順勢而為。」

國家圖書館出版品預行編目 (CIP) 資料

島嶼之野:吳書原與太研十年地景美學新時
代＝ Wild landscape of the island:10 years of
motif planning & design consultants／張鐵志,
詹偉雄,黃映嘉,郭慧文字／台北市／一頁
文化製作股份有限公司／2022.10／面／公
分／ISBN 978-626-96330-2-9 (平裝)／ISBN
978-626-96330-3-6 (精裝)／1.CST:景觀工
程設計 2.CST:景觀藝術 3.CST:作品集

VERSE
Books Creators
001

島嶼之野————吳書原與太研十年地景美學新時代
WILD LANDSCAPE OF THE ISLAND

社長／總編輯 張鐵志　副社長 蔡瑞珊　創意長 林世鵬　主編 陳佳濃　執行編輯 溫伯學　企劃協力 黃
銘彰　文字作者 張鐵志／詹偉雄／黃映嘉／郭慧　特約攝影 Labi Wang／Pin Ho／Slow Geng／Shu
Wu／Jimmy Yang／陳奕全／林軒朗／朱逸文／王柏昇／黃紫剛／劉德輔　美術設計 大梨設計　出版
日期 2022 年 12 月　平裝 450 元　精裝 650 元　出版 一頁文化制作股份有限公司　地址 106084 台北市
大安區建國南路一段 177 號　網站 www.verse.com.tw　電話 02-2550-0065　信箱 hi@verse.com.tw　總經銷
時報文化出版企業股份有限公司　印刷 奇異多媒體印藝有限公司

10 years of Motif Planning ＆ Design Consultants